GAVARNI

OEUVRE POSTHUME

MANIÈRES DE VOIR

ET

FAÇONS DE PENSER

PRÉCÉDÉ D'UNE ÉTUDE SUR GAVARNI

PAR

PARIS

LIBRAIRE DE LA SOCIÉTÉ DES GENS DE LETTRES
PALAIS-ROYAL, 17 ET 19, GALERIE D'ORLÉANS.

MANIÈRES DE VOIR

ET

FAÇONS DE PENSER

Paris. — Imprimerie de E. Donnaud, rue Cassette, 9.

GAVARNI
OEUVRE POSTHUME

MANIÈRES DE VOIR
ET
FAÇONS DE PENSER

PRÉCÉDÉ D'UNE ÉTUDE SUR GAVARNI

PAR

CHARLES YRIARTE

PARIS

E. DENTU, ÉDITEUR

LIBRAIRE DE LA SOCIÉTÉ DES GENS DE LETTRES

PALAIS-ROYAL, 17 ET 19, GALERIE D'ORLÉANS.

1869

TOUS DROITS RÉSERVÉS

ÉTUDE SUR GAVARNI.

ÉTUDE
SUR
GAVARNI

Quand le monde va se transformer, quand un cataclysme quelconque va engloutir une société, ses droits, ses priviléges, ses modes, ses habitudes, sa philosophie, il semble que la providence artistique suscite un homme qui fixe tout cela en même temps que ses mœurs et ses idées, comme on grave une médaille commémorative, afin de léguer à ceux qui viendront la notion exacte de ce qui fut. Chardin, Moreau, Detroy, les Saint-Aubin, Debucourt, Carle Vernet, Hogarth, Boilly viennent en leur temps; Goya l'Espagnol précède l'invasion française ; Gavarni, lui, devance le macadam et les grandes artères. La

fatalité, dans ce siècle-ci, s'appelait le télégraphe, et M. le baron Haussmann jouait à côté de lui le rôle de Fatum antique. Les types ont été expropriés, la ville s'est transformée et ce n'est plus que dans Gavarni, dans Balzac, dans Henry Monnier, dans Daumier, les Johannot et les Deveria qu'on peut retrouver la trace de ce qui fut naguère. La rue agonise, c'est le règne des carrefours et des boulevards. Le salon de l'Abbaye-aux-Bois ne ressemble en rien à un salon du faubourg Saint-Honoré d'aujourd'hui, les manches à gigot sont devenues de l'histoire.

Théophile Gautier a dit que cette intuition de l'avenir était chez les grands artistes un involontaire pressentiment. Ce pressentiment-là c'est presque du génie. Gavarni a été le dernier Parisien; né du sol, poussé entre deux pavés, il a stéréotypé les types éclos aux lueurs du bec de gaz, accotés aux portants des coulisses, enfermés derrière les grilles de Clichy; il a, d'un coup de crayon, élevé un monument impérissable où l'étudiant sérieux

et funèbre d'aujourd'hui retrouvera les traits d'Adolphe étudiant de dix-neuvième année orné jadis d'un béret et d'une pipe, hôte assidu de chez « ma tante » et prisonnier ordinaire de la rue de Clichy ; ce qui ne l'a pas empêché de devenir avocat de premier ordre ou secrétaire général d'un ministère.

La comédie du temps passé, depuis 1832 jusqu'à 1848, lui doit beaucoup, presque tout. Il a fait des mœurs, il a créé des types, résumé vingt caractères épars dans un seul, et dessiné à jamais d'un burin incisif son Coquardeau et son Thomas Vireloque (sa dernière création, la plus étonnante selon moi).

Ses mères d'actrices sont inouïes, ses maris débonnaires sont d'un comique incroyable ; ses épouses, ses étudiants, ses créanciers, ses enfants sont désopilants, et ses *Parents terribles* donnent le frisson. A côté de cela, le cadre est toujours complet, logique, et accusant l'esprit de suite au plus haut degré. Il dessine un dandy, et sa canne, son

chapeau, ses breloques, son gant, sa botte, son cigare sont d'un dandy ; quand il met Coquardeau chez lui, dans son intérieur, la glace, la pendule, le portrait du maître du logis en garde national, sont bien de Coquardeau et ne peuvent pas être d'un autre que lui, comme le squelette, le pot à tabac, le ratelier de pipes, les bouquins et le Montaigne qui sont sur la table sont bien de l'étudiant auquel il fait dire : « Mon cher ami, je suis en affaire avec mon oncle. »

Il a été peintre, et il a été philosophe. Peintre, il reflétait les choses et les hommes contemporains sans tirer de déduction, il amusait tout en faisant penser, c'est la première partie de son œuvre qui le montre sous ce jour ; plus tard, philosophe, il a dégagé une idée morale, flétri des ridicules et des vices sans pédantisme et sans afficher un parti pris de moraliser, mais la déduction se faisait d'elle-même, la conclusion se présentait naturellement à l'esprit du lecteur.

Cependant il n'y a pas une seule person-

nalité dans son œuvre, il est humain et il
généralise. Discret, modéré, désintéressé de
l'homme privé pour s'absorber dans l'étude
du caractère, ce Juvénal en gants blancs a
porté le fer rouge dans nos plaies sociales et
stigmatisé nos vices et ceux de nos voisins.
Celui qui, sous son crayon, symbolisait telle
ou telle classe de la société, fut toujours
un être impersonnel qui est bien vous et
moi, mais dans lequel vous et moi ne reconnaissons que le voisin ; et le coup porte
cependant.

Il existe toute une race d'hommes superficiels, peu familiarisés avec ce parti pris de
légèreté et partisans quand même de la solennité académique, qui n'ont vu en Gavarni
qu'un dessinateur agréable et spirituel. Gavarni fut un homme fort ; il est savoureux et
substantiel comme Chamfort, surtout dans
sa dernière incarnation.

Cherchons dans la vie de Gavarni les sources auxquelles il a puisé, voyons de qui il procède, quelle influence sa façon de vivre a eue

sur son œuvre et par quels fils il tenait à cette grande société parisienne dont il a dressé l'état civil.

Ce joli nom de Gavarni si euphonique n'est pas le sien, mais c'est celui qui ira à la postérité ; il s'appelait Chevallier (Sulpice-Guillaume), il est né à Paris, dans un milieu plus que modeste et ne reçut pas l'éducation classique et de collége. Il disait un jour à je ne sais quel lettré qui blâmait une forme littéraire qui plaisait à l'artiste : « Oui, mais moi j'ai le bonheur de ne pas être un savant. » Son éducation fut professionnelle ; il apprit le français, la géométrie, le dessin, et vers l'âge de vingt ans, il entra au cadastre comme employé. Les nécessités de la *cote* lui ont évidemment donné pour toujours cette habitude et cet amour de l'exact qu'il a poussé jusqu'au paroxysme. Ses manuscrits sont perlés, les équations qu'il chiffrait sur de petits papiers toujours immaculés semblent frappées par une machine ; il a poussé l'ordre des choses, le soin, le classement jusqu'à la minutie.

Chez lui chaque pensée, chaque légende, chaque lettre avait sa chemise spéciale, son numéro d'ordre ; et si on regarde ses lithographies, qu'il exécutait parfois au milieu d'un enfer de préoccupations de triste nature, on remarquera à côté de la signature deux chiffres presque cabalistiques qui sont pour lui un point de repère pour le classement général de l'œuvre.

Ordinairement, les hommes d'imagination font de ces beaux projets, mais ne les réalisent point ; ils commencent animés des meilleures intentions, et manquent bientôt à la loi qu'ils s'étaient imposée. Gavarni, lui, n'y manqua jamais, c'était l'ordre incarné, dans un certain ordre d'idées.

J'insiste à dessein sur ce côté exact, parce qu'il se relie étroitement à l'esprit philosophique de Gavarni. Cet ordre matériel qui le portait au classement, qui le faisait conserver ses correspondances, étiqueter chaque chose, garder des exemplaires de choix de toutes ses œuvres, même les plus ignorées, et qui se

manifestait dans tout, c'est le reflet et la conséquence de son penchant pour la mathématique. Il exécutait à main levée une circonférence aussi parfaite que si elle eût été tracée au compas, et on verra plus tard comment cette main si exacte était au service d'un cerveau qui n'eut de respect ici-bas et de véritable entraînement que pour ce qui était la vérité fixe, éternelle, indiscutable et supérieure à toute altération.

Gavarni, sous les ordres de M. Leleu, ingénieur en chef du cadastre, passa plusieurs années à Tarbes ; il y dessina beaucoup sous les yeux de son chef, homme indulgent et bon, assez artiste pour comprendre que ce beau jeune homme égaré dans le cadastre *avait quelque chose là*. Vers la fin de son séjour il adressait à M. de la Mésangère, qui publiait le « *Journal des Dames et des Modes* », des costumes et des travestissements. Il fut rappelé à Paris, continua à dessiner selon sa fantaisie, exposa quelques-unes de ses aquarelles chez Susse, et comme celui-ci, qui trouvait des ac-

quéreurs pour ces premiers essais de l'artiste, le pressait de signer ses œuvres pour satisfaire le public qui veut pouvoir mettre un nom d'artiste et une étiquette à un tableau, l'employé au cadastre, qui ne voulait pas cumuler sous son nom de Chevallier, se souvint des beaux sites des Pyrénées, de la vallée de *Gavarnie*, et enlevant l'*e* muet, pour ne pas faire concurrence à la cascade, signa ses aquarelles *Gavarni*. Quelques années après, ce nom devenait l'un des plus populaires du monde artistique et celui de Chevallier restait oublié.

M. de Girardin, qui est doué du mouvement, de la vie et du *flair*, remarqua Gavarni à ses débuts, il avait vu de lui des lithographies, des costumes, des dessins exécutés au jour le jour; il le fit demander chez Susse, l'envoya chercher à Montmartre où il habitait et lui proposa un traité avec le journal *la Mode* (1829). On voit donc que Gavarni commence en plein mouvement romantique, quelques années plus tard son nom va marcher de pair avec

celui des Charlet, des Deveria, des Johannot, quelques années encore et on dira Balzac et Gavarni.

On ne raconte point sa vie artistique à la *Mode*, il faut feuilleter les collections et voir avec quelle prodigalité l'artiste se dépensa. Il passa de la *Mode* à *l'Artiste*, à la *Silhouette* et ne s'en tint point à ces seules publications, il accepta tout, illustra des physiologies, genre très à la mode alors, dessina des costumes pour le théâtre, des têtes de romances, et dans quelque genre que son crayon s'exerçât, il s'y distingua par une grande observation et une science réelle du dessin. Il avait alors un procédé sec, sans effet, un peu précieux, dessinait d'un trait arrêté comme un fil de fer, mais les mouvements étaient déjà aussi justes qu'ils le furent plus tard. M. Sainte-Beuve a raconté que Gros, voyant un jour un des dessins à la plume des commencements de Gavarni, s'écria : « Mais voilà un grand dessinateur, » et Louis Marvy, le graveur à l'eau-forte mort si jeune et si regretté, trouva un jour De-

lacroix occupé à copier un Gavarni. — « Vous le voyez, dit le peintre, j'étudie le dessin d'après Gavarni. »

En 1834 il voulut, comme disent les artistes, se mettre dans ses meubles, et fonda un journal intitulé le *Journal des gens du monde,* c'était un recueil hebdomadaire devenu extrêmement rare aujourd'hui, que nous avons sous les yeux et qui a tous les caractères de ces généreuses utopies dont sont animés les pauvres journalistes à leur début. Gavarni était l'élégance même, il rêva au journal élégant des abonnés descendant des croisés, des dames du faubourg Saint-Germain pour lectrices, même pour collaborateurs, et, afin d'être au niveau et pour répondre à ses propres besoins d'élégance, il choisit un papier luxueux, un caractère élégant, une impression soignée, et chaque exemplaire était remis à domicile attaché avec une faveur rose. Le journal dura l'espace d'un matin, près de six mois, et cette tentative fut funeste à l'artiste, en grevant sa vie. Gavarni avait publié là

des dessins sans légendes, des nouvelles mondaines, des comptes rendus de bals, des portraits littéraires, c'était le vrai journal des salons ; il avait même, sous la rubrique *Magasins*, rédigé lui-même l'article-annonce de la façon la plus délicate et la plus ingénieuse, se préoccupant des moyens de créer une source de revenus sans cependant froisser les instincts littéraires et toujours élégants de ce public d'élite. L'artiste, si ce *Journal des gens du monde* eût réussi, aurait incliné, j'en suis sûr, au littérateur : c'est dans cette période de sa vie qu'il écrivit ses nouvelles et fit tous les vers qu'il a écrits et qui pourraient former un charmant recueil. Mais le sinistre le ramena à la pierre lithographique, il fallait payer son utopie, et plus que jamais livré à la production rapide, il commença dans la *Caricature* et le *Charivari* ces séries qui firent son énorme réputation. Ce n'était pas la caricature dans le sens du mot, loin de là, il lui répugnait de déformer la physionomie humaine, il cherchait l'observation, le cri poussé sur nature, le trait

piquant et la satire, et ne dédaignait pas au besoin l'intention morale.

Il se suivait dans sa propre transformation et datait son véritable point de départ de son entrée au *Charivari*. Quand M. Sainte-Beuve qui voulait étudier Gavarni dans ses Causeries du lundi, demanda des notes à l'artiste lui-même, celui-ci lui raconta que Philippon, frappé du succès de la série de Daumier intitulée *Robert Macaire*, voulant l'exploiter et connaissant le faible du crayon de Gavarni pour la femme, lui demanda de faire une *madame Robert Macaire*. « Robert Macaire, répondit Gavarni, c'est la filouterie, cela n'a pas de sexe. Quand ce serait une femme, cela n'y ferait rien. C'est la filouterie féminine qu'il faut faire ; voilà ce qui est neuf. »

La filouterie féminine, c'est-à-dire une des plus belles séries de Gavarni (*Fourberies de femmes en matière de sentiment*), et toute cette veine qu'il va exploiter avec tant de ressources et tant de fécondité. C'est ainsi que Philippon, ce jour-là, frappa sur la pierre et

fit jaillir l'étincelle. Gavarni, nous l'avons déjà dit, n'avait pas de penchant pour la caricature, il cherchait pour ainsi dire une moyenne qui satisfît ses instincts d'élégance et les nécessités du journalisme, et créa un genre, à lui spécial, dans lequel il n'a point trouvé de rival, ni même d'imitateurs, parce qu'il joignait à un crayon charmant, à une science sans seconde des ressources de la pierre lithographique, une pensée profonde, une observation qui ne se démentait jamais et une forme littéraire, concise, rapide, élégante, très-française, absolument moderne, qui fait que son œuvre peut se passer du côté plastique, de l'image elle-même, et reste intéressante pour le lecteur.

A partir du jour où il dessine au *Charivari*, la vie de Gavarni, vie de labeur mêlée d'élégances mondaines, de plaisirs furtifs, se lit dans son œuvre. *Les Artistes, les Actrices, les Lorettes, Paris le matin, Paris le soir, Physiologie de la vie conjugale, les Maris vengés, les Enfants terribles, Revue musicale d'après*

nature, *le Diable à Paris*, *Mères de famille*, *Chemin de Toulon*, *les Contemporains illustres*, etc., etc., sont les étapes de cette carrière féconde.

Il était entré dans la voie de la production à outrance en 1837 ; pendant cet intervalle, il s'était marié à une femme distinguée, douée d'un véritable talent musical, compositeur appréciée. En 1847, il partit pour Londres pour y passer les fêtes de Noël, il y resta quatre ans, et sa seconde manière, large, veloutée, puissamment colorée, date de ce temps-là. Il vécut là seul, recueilli, livré à l'observation et à la réflexion, et, parti pour peindre les élégances du *high-life*, il aboutit à la navrante et profonde peinture des misères des basses classes, des types de Saint-Giles, de tout ce monde interlope de boxeurs, pick-pockets, buveurs et buveuses de gin, qu'il a si admirablement étudiés sur nature. *Les Anglais chez eux*, qui eurent tant de succès en France, froissèrent un peu l'instinct national de nos voisins. Gavarni cependant

fut séduit aussi par les élégances de Hyde-Park et les blancheurs marmoréennes des lys de la *nobility*. Il y a de lui des planches célèbres qui en disent plus sur ce point que tous les écrivains qui ont essayé de nous faire connaître l'Angleterre. Sa vie à Londres fut presque entièrement contemplative, malgré une somme de production appréciable mais qui lui coûtait assez peu, car il eut toujours le travail facile. Il livra des séries de dessins et de lithographies à des éditeurs anglais, visita l'Ecosse, en rapporta de belles planches, entre autres *le Joueur de cornemuse*, une grande quantité de types (*rustic groups of figures*), et ces œuvres sont peut-être, au point de vue artistique, les plus admirables comme couleur et comme relief. En même temps, il étudiait déjà les mathématiques, restait des semaines entières occupé de recherches pénibles, courbé sur sa table de travail, isolé du mouvement et de la vie, rassemblant les ouvrages de statique, de dynamique, poursuivant des problèmes difficiles, illustrant

d'équations les marges de ses aquarelles et
de ses dessins. Il fit même quelques essais
de peinture à l'huile, tout en observant les
Anglais chez eux, étudiant leurs caractères,
leurs mœurs, leurs institutions, notant dans
le journal de sa vie tout ce qui le frappait et
lui semblait prêter à des déductions philo-
sophiques et même économiques et sociales.

Gavarni revint en France en 1851, plein
d'idées, plein de force, et fit sa rentrée dans
l'arène de la publicité en 1852, dans un jour-
nal intitulé *PARIS*, fondé par M. de Ville-
deuil. Pendant un an, il fit un dessin par
jour, et plus qu'un dessin, une légende. Cette
campagne fut très-brillante, elle affermit sa
réputation très-considérable déjà. Gavarni
avait grandi, il était devenu savoureux et fort.
Artistiquement, ce beau faire gras, large, ve-
louté, ces effets sûrs, ces ressources nou-
velles, qu'il obtenait de sa pierre étaient déjà
un grand progrès, et constituaient une nou-
velle incarnation, une seconde manière ; mais
il avait trouvé son *Thomas Vireloque* et créé

une sorte de Diogène moderne qui disait ses vérités au siècle du télégraphe et de la locomotive. Il y a telle ou telle légende de ce temps-là qui est une fenêtre ouverte sur ce monde contemporain, et il a dit sous une forme légère les choses les plus profondes.

L'artiste produisit pendant cette période *les Partageuses, Histoire de politiquer, les Lorettes vieillies, les Invalides du sentiment, les Propos de Thomas Vireloque, les Toquades,* etc., etc.

Après 1855, la vie de Gavarni n'a plus d'histoire, il est arrivé à une incroyable popularité et cache toujours sa vie, puisque aucun des hommes de cette génération ne l'a connu ; la plupart d'entre eux ne l'ont pas même vu passer. On sait qu'il connaissait trop les hommes pour les aimer beaucoup, il les voyait le moins possible, et plus il allait, plus il s'adonnait à ses études mathématiques, cherchant sans cesse l'indiscutable vérité, l'axiome. Il avait toujours beaucoup aimé son intérieur, il cherchait constamment où il planterait sa tente ;

il la voulait près de Paris, mais loin du bruit de ses rues, à quelque distance de cette chaudière en ébullition. Il s'était installé au Point-du-Jour, au bord de la Seine, et il s'était pris d'une folie pour les plantes vertes. — Il y a là une relation physiologique. Ces tiges lissées, ces feuilles à la forme définie, géométrique, ces végétations propres, nettes, qui poussent avec ordre, correspondent bien à son penchant pour tout ce qui est net, franchement découpé, mathématiquement disposé. Il consacrait tous ses loisirs et tous ses revenus à son parc, l'embellissait chaque jour, et étudia avec le plus grand soin un mécanisme ingénieux, une sorte de moulin à vent destiné à faire monter l'eau destinée à l'arrosement. Il dessinait bien encore, mais comme à regret, assez triste, affligé d'une douleur profonde que lui avait causée la perte de son fils aîné. Cependant son fils Pierre lui restait et, avec quelques rares amis, c'était le seul qui pût l'aborder sans lui être importun. Sans être misanthrope, il s'était habitué à la solitude

et vivait volontiers seul, occupé de toutes sortes d'études, lisant, annotant, cherchant des solutions ingénieuses, communiquant de temps à autre le fruit de ses recherches à l'Académie des sciences. Un jour vint où un de ces inflexibles tracés qui changent la face de Paris et le bouleversent de fond en comble, prit de biais le jardin de Gavarni et culbuta les plantations. Cette retraite embellie avec amour, il fallut l'abandonner. A partir de ce jour-là l'artiste ne s'installa pas définitivement, il cherchait, il méditait, allant tantôt sur une ligne de chemin de fer, tantôt sur une autre, plein d'hésitation, regardant comme définitive l'installation qu'il rêvait et par conséquent voulant la choisir avec soin.

Il se fixa provisoirement à l'avenue de l'Impératrice, mais n'y fut jamais tout à fait installé. A cette époque, en 1866, il était déjà malade ; tourmenté d'un asthme et d'une irritation nerveuse qui le faisaient beaucoup souffrir quand il parlait, on le voyait s'arrêter

subitement et reprendre haleine avec difficulté ; s'il marchait, il venait s'appuyer, en courbant le dos, sur un meuble ou sur une cheminée, le dos voûté, la face pâlie. Il était resté beau, toujours droit et ferme ; sa barbe était grise, et ses cheveux bien plantés, longs et d'un beau jet, encadraient sa tête puissante. Ce n'était plus le beau gentilhomme élégant du fameux portrait à la cigarette, c'était le vieux savant qui se souvenait du dandy ; il avait gardé son élégance native, chaussait, chez lui, la fine botte vernie sur laquelle se détachait le pantalon coupé par un maître ; il portait habituellement une grande robe de chambre de velours noir d'un beau ton, d'un drapé large et bien étoffé, et tout ce qui l'entourait était aussi soigné que lui. Sa table de travail était étonnante de correction ; ses livres, ses papiers, ses notes, ses pierres, son chevalet, ses pinceaux, ses crayons étaient irréprochables ; il a conservé ce soin et cette préoccupation jusqu'au dernier jour.

Il vivait alors plus retiré que jamais, relati-

vement heureux, mais dans la plus singulière disposition.

Il vivait le moins possible, il avait supprimé tous les efforts et toutes les spontanéités autres que celles du raisonnement et de l'intelligence, et s'était épris d'une passion sans bornes pour la *vérité indiscutable*, la vérité mathématique. Après avoir été poëte et artiste, il en était arrivé à ressentir un certain mépris pour les arts plastiques qui appellent à leur secours l'imagination et lui fournissent un thème.

Il était devenu pur esprit, n'ayant jamais faim, jamais soif, ne succombant jamais au sommeil, ne désirant rien, indifférent à toutes choses ici-bas ; la vue de son fils seule le rattachait à la terre et c'est lui qui essayait de le soustraire aux études mathématiques auxquelles il se livrait avec une sorte d'ivresse. Il ne mangeait presque plus, ne dormait plus et restait comme plongé dans un somnambulisme plein de la plus étonnante lucidité. Sa raison avait pris tant de force, tant de moelle,

c'était une faculté élevée à une telle puissance qu'il fallait se tenir en causant avec lui comme si on avait devant soi un aréopage ou un concile, et il fallait toute sa grâce et sa véritable bienveillance pour rassurer les timides.

Nous eûmes avec lui à cette époque une conversation qui nous frappa très-vivement; il était question d'art comme toujours et, très-préoccupé d'un travail sur Goya auquel nous étions attaché depuis plusieurs années, nous sondâmes Gavarni sur le terrible aquafortiste des *Désastres de la guerre.* Il admirait ses lithographies des combats de taureaux, les seules œuvres qu'il connût, mais nous déclara très-fermement que tous ces *furieux* et ces *agités* n'étaient point son fait. La passion, la fièvre, la fougue ne le touchaient point; il prétendait que ces coloristes ardents n'avaient pas fait ce qu'ils voulaient faire et qu'il ne comprenait pas Eugène Delacroix. Comme nous essayions de lui dire pourquoi le *Massacre de Scio* et le plafond de la galerie d'Apol-

lon nous paraissaient des œuvres marquées au sceau du génie, il confessa que depuis la *Barque du Dante,* il n'avait rien vu du maître. Le journal, le livre, venaient le trouver chez lui, et il pouvait avoir lu *Madame Bovary* et la *Vie de Jésus* ou tout autre volume à émotion, sans sortir de chez lui ; mais il fallait suivre le mouvement de son temps pour connaître les œuvres des artistes modernes, et il avait depuis longtemps renoncé à toute initiation en ce sens. Il ne connaissait rien de ces quinze dernières années, il regardait en lui et étudiait sa propre humanité.

Cependant un jour, il se leva de sa table de travail, s'en fut à un tiroir et nous montra, précieusement découpés, des morceaux pris à droite et à gauche dans des journaux, dans des revues, dans des keepsakes. Gilbert avait sa chemise à lui avec son nom, et Gavarni ne tarissait pas en éloges sur ce célèbre artiste anglais ; il admirait beaucoup Daumier, et lui enviait son dessin large et sa connaissance du métier ; Morin, Godefroy-Durand, Pauquet et

Cham figuraient parmi ceux qu'il avait remarqués. Il ne savait leurs noms que pour les avoir vu au bas de dessins qui l'avaient frappé et il jugeait les coups de loin. Il disait clairement, rapidement : — Un tel a du talent, — un tel ne fera rien, ce n'est pas un artiste. — Mais cela datait de loin ; ces remarques se rapportaient au passé, il ne remarquait plus rien depuis longtemps et ne lisait plus que les maîtres.

J'ai compris alors pourquoi il n'appréciait pas le peintre des *Femmes d'Alger*, c'est qu'il ne connaissait de lui que des lithographies, telles que le *Faust* et l'*Hamlet* qui, encore qu'elles soient d'un homme qui eut certainement un grain de génie, sont maladroites en tant qu'exécution et que métier, et de ce côté-là lui gâtait l'autre.

De sa fenêtre, Gavarni eût pu voir défiler tout ce monde du *Bois*, ces élégants, ces roués et ces lorettes qu'il avait peints et inventés ; mais il ne levait jamais le rideau vert qui tamisait le jour, et ne regardait plus qu'en lui-

même. Il resta une fois huit mois sans sortir de chez lui, encore qu'il fût en bonne santé ; aussi laissait-il aller les choses avec l'insouciance d'un homme qui vit avec son idéal. Bientôt il ne dessina plus, mais il faisait encore des aquarelles d'un beau ton argenté, chatoyantes, qu'il rehaussait avec de la gouache qu'il posait avec une dextérité sans pareille à la pointe du couteau à palette. La plupart des livres qu'il illustra et ses derniers dessins sont faits par ce procédé ; on recopiait les aquarelles sur bois, le travail de crayon l'ennuyait, le pinceau à la touche plus large, plus grasse, et surtout la couleur, lui sauvaient un peu l'ennui de ce travail.

Il quitta en 1866 l'avenue de l'Impératrice, emballa dans des caisses ses collections, ses livres, ses objets précieux, ses manuscrits et loua dans un hameau d'Auteuil une petite maison fort triste où il s'installa encore provisoirement ; c'est là que la mort le prit, en novembre 1867. Son médecin et son ami dévoué, le docteur Venne, constata une

effroyable surexcitation nerveuse, l'asthme le fatiguait beaucoup aussi. On expédia un télégramme à son fils, qui était alors dans le Midi, et quand Pierre Gavarni arriva au chevet de son père, celui-ci très-calme, très-maître de lui, trouva encore quelque ironie sur ses lèvres et railla son mal en essayant de rassurer son enfant. Après quelques jours de souffrance, il expira dans une crise d'étouffement. Cette fin dans cette petite maison cachée dans les arbres et qui ressemblait à un tombeau, eut quelque chose d'encore plus lugubre que la mort ne l'est d'ordinaire. Gavarni qui avait tant aimé l'ordre, le soin et le classement, était mort au milieu des caisses qui, du seuil au grenier, encombraient cette maisonnette dans laquelle il n'avait fait que passer. La mort ne l'avait pas surpris du reste, il avait tout disposé pour le départ. Comme il s'était volontairement retiré du monde depuis bien des années, le monde qui avait son œuvre si présente à l'esprit avait un peu oublié l'homme, mais le bruit de la mort de ce

revenant illustre vint consterner pour une heure cette société parisienne dont il avait été le peintre le plus fidèle et le satirique le plus mordant.

L'œuvre de Gavarni est éparse çà et là, son fils lui-même, qui possède la collection la plus complète de ses œuvres, ne les a point cependant réunies toutes. Son labeur fut immense, il a produit des chefs-d'œuvre comme en se jouant, le vent soufflait et les feuilles éparses volaient aux quatre points cardinaux, fixant la vie moderne, la mode, les sentiments, les caractères, dessinant pour l'avenir l'histoire morale de ce temps-ci, les *Etudiants* et les *Actrices*, les *Enfants terribles* et les *Fourberies de femmes*. Il fut l'historien de nos mœurs. Comme c'était un cerveau, une sorte de Molière armé d'un crayon et d'une plume, il ouvrait sa fenêtre et avait ce rare talent, qui peut s'appeler du génie, de trouver des types et des caractères dans des promeneurs comme vous et moi qui défilaient sous ses yeux. Le monde était

son livre. La vie de chaque jour son école.

Il fut *moderne*, c'est là sa gloire. Le cadre change, le milieu se modifie, l'homme moral éternellement semblable à lui-même trouve des formules extérieures nouvelles, et emprunte un nouvel accent ; Gavarni, comme La Bruyère, comme Molière, comme Lesage, a fixé pour les générations à venir des castes dont l'état civil ne se retrouvera que dans ses œuvres. Il a compris la philosophie de l'habit noir, deviné le mystère d'une botte éculée et d'une paire de gants défraîchis, déchiffré l'énigme d'une ride et le secret de la pâleur d'une femme.

Il savait quel tour une grande dame donnait à sa coiffure et comment la grisette attachait son ruban ; il y a telle ou telle légende de lui qui fait penser comme un chapitre de Pascal, et on recule effrayé en entendant parler les vieilles qui passent dans son œuvre en disant au public : « Mon bon Monsieur, Dieu garde vos fils de mes filles ! » Il a connu les femmes comme pas un, et surtout la femme moderne,

celle d'hier; il est plus pratique et vit moins dans son rêve que Balzac, il a ajouté des traits nouveaux aux perfidies en satin, aux rouéries en robes de soie, aux corruptions féminines, et, de la lorette d'alors, il a fait une sirène dangereuse et terrible ; oui, la femme est son triomphe. Les *Partageuses*, quel chef-d'œuvre ! les *Lorettes vieillies*, quelle leçon navrante pour ces créatures qui font un état de la beauté !

Madame du Deffand, devenue vieille et aveugle, disait : — « Autrefois, quand j'étais femme... » La *lorette vieillie* dit : « C'est aujourd'hui Sainte-Madeleine... ça a été longtemps le jour de ma fête. » Et je ne sais rien de terrible et d'incisif comme cette réticence qui fait dire à une partageuse devenue pauvre, belle encore sous ses haillons et qui court les rues, un panier à la main : « A présent, je vends du plaisir pour les dames. »

Les gaietés sont rares dans l'œuvre, car Gavarni, le peintre du carnaval, est un mélancolique malgré les débardeurs, les balochards

et les titis. L'artiste a commencé par plaisanter le vice et par sourire, il semblait qu'il lui fût même indulgent et ne fît que rédiger son procès-verbal, il a fini par brûler avec le fer. Au commencement de sa carrière, il dessine la série *Roueries de femmes;* quand il avance dans la vie, il crée *Thomas Vireloque* et fouaille l'humanité.

Ses dix milles dessins et légendes sont un monde, il y a là des rires et des grincements de dents, des accès de mélancolie et de misanthropie, des actes de contrition, peu d'enthousiasme, beaucoup de salutaires critiques et des coups de boutoir aux vices et à l'hypocrisie de notre temps.

Tous les essais littéraires de Gavarni datent de son commencement, la plupart de ses écrits sont de 1832. Il avait fondé le *Journal des gens du monde,* et si cette entreprise eût réussi commercialement, il y a lieu de croire, comme nous l'avons dit, que le littérateur eût absorbé l'artiste s'il ne l'eût point étouffé tout entier.

Vers cette époque, il inséra dans cette publication et dans quelques autres des articles de fantaisie qui tous sont empreints d'originalité, écrits dans une excellente langue, pleins d'idées ingénieuses, et, par-ci par-là, semés d'axiomes brefs et concis, nerveux et serrés, dans la forme de ses inimitables légendes. Revenu de bien des choses, après une carrière artistique très-remplie, Gavarni pensa que ces nouvelles, ces fantaisies, méritaient d'être réunies en volume et il voulut les publier. Il avait arrêté le plan de l'ouvrage, son titre (un titre bizarre et que nous ne trouvons pas très-justifié, mais que nous avons voulu respecter), il avait même donné sa copie à l'éditeur. Sept ou huit feuilles étaient imprimées déjà quand, absorbé par ses études mathématiques, dégoûté du monde, fatigué du bruit qui se fait autour d'une œuvre nouvelle, il abandonna ce projet sans même en faire part au libraire. Son fils a retrouvé dans ses papiers, le volume en trois ou quatre épreuves encore chargées de corrections, qui

ne furent jamais exécutées puisqu'il ne les renvoya pas à l'imprimeur.

Il y avait là beaucoup de lassitude, un peu de mépris, une certaine insouciance des choses de la vie réelle et surtout une preuve de l'intérêt avec lequel il s'occupait d'autres études qui, désormais, lui étaient devenues plus chères.

Gavarni avait réuni dans ce volume onze fantaisies et nouvelles, quelques-unes inédites, d'autres extraites des journaux du temps où les collectionneurs les plus acharnés ne pourraient point les retrouver aujourd'hui. Nous avons joint à ces onze chapitres ceux qui nous ont offert un tout digne du nom de Gavarni et qui étaient en manuscrit dans ses papiers. Les *Amours de Paris* ne sont qu'un fragment, mais l'idée qui a dicté ce chapitre est essentiellement parisienne. Beaucoup d'entre les lecteurs se souviendront de leur jeunesse en lisant cette « *chasse à la femme* » et cette faction sous un balcon.

Le Diable est peut-être un fragment, mais

la définition est complète et il y a là bien de la finesse et de l'imagination.

Il y avait aussi des *légendes* inédites, elles font partie d'un recueil de pensées que l'artiste écrivait jour par jour ; quelques-unes avaient un caractère trop intime pour être publiées, d'autres n'étaient pas définitivement formulées, quelques-unes enfin étaient tracées dans un caractère mnémotechnique dont il faudrait avoir la clef. Ces légendes préparées d'avance et qui eussent été un jour écrites sous un dessin, prouvent que le maître Sainte-Beuve a pris l'exception pour la règle quand il a cru que le dessin précédait la légende et que Gavarni, au moment de l'écrire sous sa composition, se demandait : « Que peuvent bien se dire ces personnages ? » Cela a pu arriver une fois, mais légendes et dessins sont sortis tout armés de ce cerveau. Le contraire eût été une marque de faiblesse et il n'y eût pas eu l'admirable corrélation qui existe entre la pensée et le geste.

Gavarni écrivait tous les jours ; comme il

avait supprimé les faits dans sa vie, il ne pouvait écrire que ses pensées. Son journal est un singulier mélange des idées les plus hétérogènes ; à côté d'une pensée philosophique, on trouve un mot badin, un signe de convention destiné à rappeler tout un ordre de sentiments. Par-ci, par-là, il a tracé d'une main sûre une figure géométrique étoilée de signes, une équation, la constatation de l'effet que vient de produire sur son esprit un visiteur qui l'a dérangé de son travail ; une formule rapide, un symbole, sont là à côté d'une légende qui plus tard trouvera sa place sous un dessin, ou même d'une pensée suscitée par la lecture d'un livre, d'un journal qui est venu lui rappeler à domicile, et sans qu'il l'ait cherché, qu'il y a autour de lui un monde en ébullition, avec ses ambitions, ses drames, ses agitations politiques, ses colères, ses frénésies, ses paradis et ses enfers : monde dont il fut l'Asmodée, dont il n'entend désormais que l'écho lointain, le faible bourdonnement qui lui arrive par sa porte un in-

stant entre-bâillée, et dont il ne voit plus dans le lointain que les vapeurs et les fumées qui s'agrégent, et montent pour faire un nuage de plus au ciel.

Dans ces confidences qu'il se faisait à lui-même, dans ces intimités de la pensée dans lesquelles nous n'avons pénétré qu'avec recueillement malgré les jovialités accouplées aux plus hautes pensées, il s'est montré encore plus sceptique et plus cruel à l'égard des femmes que dans son œuvre générale, où il ne les a point ménagées cependant. Mais est-il besoin de dire que Gavarni n'a point été en dehors de l'humanité? C'est un arbre dont on voit les rameaux se dessécher à l'hiver, mais il s'est couvert de fleurs au printemps. Gavarni a senti son cœur battre à l'heure sacrée des vingt ans, il a aimé la vie tout en raillant les hommes; il a chanté l'amour, il a pleuré, il a souffert : ce cœur qui savourait l'existence s'est trempé dans la paix et la fraîcheur des cieux; au déclin de ses jours, il renie les fleurs de son printemps, les ivresses

de sa jeunesse, il raille les essaims éperdus des songes envolés qui viennent voltiger autour de sa tête blanchie par les orages ; et cependant après avoir écrit : « La femme a deux mamelles sous lesquelles il n'y a qu'un cœur, celui de la mère, » le Gavarni, qui se souvient des larmes printanières et des troubles charmants d'un cœur bien épris, se dément lui-même en écrivant à quelques lignes de là :

« Le bonheur de l'amour n'est pas le bonheur qu'on a; c'est le bonheur qu'on donne. »

D'ailleurs, n'avons-nous pas sous les yeux ces longues confidences qu'il se faisait à lui-même, et ces pensées empreintes d'une mélancolie amoureuse qui sont un charme de plus dans ce grand artiste dont Musset aurait pu dire qu'il avait « un brin de plume à son crayon. »

Son fils a trouvé dans ses papiers, bien rangée par date, étiquetée avec soin, une correspondance qui fait le plus délicieux roman parisien que jamais écrivain ait pu

rêver et écrire. Il y a cinquante lettres de lui ; qui correspondent à d'autres qu'il a brûlées ou qu'il a rendues.

Gavarni n'a pas exigé qu'on détruisît cette correspondance, il aimait sans doute à la relire et nous avons la preuve que, mettant à profit sa propre expérience, exploitant cette étude *d'après nature*, il avait eu l'intention de désintéresser cette intrigue, de lui ôter tout caractère personnel, d'en changer les détails et de l'encadrer dans un roman dont il avait déjà exécuté une partie. M. Sainte-Beuve, qui a écrit sur Gavarni, a eu ces lettres entre les mains, il en a cité de charmants fragments et donné le canevas du roman lui-même dont nous avons sous les yeux le manuscrit original non achevé.

En pénétrant dans cette intimité et en violant ce secret de la vie de Gavarni, nous voulons prouver que celui-ci n'a point toujours été le sceptique endurci qui, à l'heure où on retourne en arrière, au lieu de s'attendrir et de sentir battre son cœur au souvenir de ses

jeunes amours, chasse impitoyablement de sa mémoire l'amoureuse mélancolie et écrit sans trembler : « La femme a deux mamelles sous lesquelles il n'y a qu'un cœur, celui de la mère. »

En lisant attentivement ces lettres qui évidemment auraient été complétées par les réponses, mais qu'on comprend cependant assez pour soupçonner ce qui a dû se passer, on voit que vers 1832, par un jour de pluie, dans une voiture publique, l'artiste dut rencontrer une jeune fille qui, par un de ces hasards qui font les romans, se trouva là à point pour en nouer un avec lui. Ni sa caste, ni son âge, ni le lieu, ni l'heure, n'autorisaient sa présence dans un vulgaire et moderne omnibus, mais il y a un dieu pour les poëtes et il faut croire que la chose était bien réellement inattendue, car, pour toute sa vie, Gavarni voua de la reconnaissance aux voitures publiques. On verra que la nouvelle intitulée *Omnibus* est évidemment inspirée par cette rencontre. « On a pensé, avec juste raison, qu'il

se pourrait rencontrer parfois une femme de qualité, aussi bien qu'un marchand de peaux de lapins, dans les voitures à six sous, et c'est pourquoi l'on a donné à ces voitures le nom d'*omnibus*, mot latin qui veut dire : humanité. »

Gavarni, dans cette nouvelle qui tourne court, s'est mis en scène sous le nom de Michel, et c'est le commencement authentique de son roman ; il suivit la jeune fille, lui parla, la perdit de vue, la retrouva par hasard, s'attacha à elle, eut une correspondance, puis un rendez-vous, enfin une liaison semée de périls, des longues heures d'attente, des espérances déçues, des joies enfantines, des douleurs profondes, le tout sans savoir le nom de sa maîtresse qui de son côté ignorait le nom de son amant.

Un jour, l'orgueilleuse n'y tint plus et montra son blason. Michel était loyal, il dut se démasquer et signa Gavarni : mais cela vint tard, presque à la fin et ce double masque donna à cette intrigue le plus piquant caractère. Comme la jeune fille était inquiète, agi-

tée, quelque peu littéraire, une de ces femmes qui ont mal à l'imagination, au lieu de se laisser aller tout simplement à aimer, elle ergotait, elle était casuiste, discutait sur le sentiment et c'est ce qui donne à la correspondance tout son prix. Michel, — je veux dire Gavarni, — s'emportait, soufflait sur ses théories fausses, détruisait ses châteaux de cartes et arrivait à faire de la philosophie saine et forte en face de cette rêveuse fille qui faisait de la métaphysique à l'heure où l'amant ouvrait ses deux bras.

Cette correspondance contient tout un corps de doctrine, on sent là un homme, un philosophe qui ne laisse rien au hasard. Je ne veux pas faire de longues citations, car, je le répète, M. Sainte-Beuve a connu cette correspondance et comme il y a largement puisé elle a un peu perdu l'attrait de l'inédit. Les théories de Gavarni qui trouvent là comme toujours leur heureuse formule le montrent tout entier.

« L'on ne voudrait pas surtout que le monde prît rien à votre amour ni qu'il lui donnât

rien ; que le cher enfant ne vous apportât rien le soir des dégoûts, des ennuis du jour ; qu'il ne fût ni dandy, ni bourgeois, ni goujat, ni vilain, ni gentilhomme, rien de commun ! pas plus athée que dévot.

« Un de mes plus doux souhaits aurait été de te donner cette noble indépendance de la raison ; cette fierté dans ce que l'homme a de plus fier, la pensée. Chère orgueilleuse ! que j'aurais aimé à souffler sur ton front, entre deux baisers, cette puissance de tout voir sans éblouissements ; j'aurais voulu te faire regarder tout en face ; j'aurais surtout aimé à te voir sourire dédaigneusement au nez de tous ces valets de l'intelligence qui vont, la livrée au cerveau, servant chacun quelque chose à tout le monde. — Pierre une philosophie, — Paul un scepticisme, — celui-ci une croyance, celui-là un blason, un autre ne portant rien ou seulement des gants jaunes... Je t'aurais montré : ceci est un maçon, ceci est un marquis, mais ceci est un homme. »

Il y a une philosophie bien forte cachée sous

les lignes qui suivent. Ceux-là seuls pourront l'entrevoir qui ont le sentiment de la vie et qui savent trouver la poésie en elle, sans s'élever vers un idéal nuageux qui flotte dans un ambiant peu sûr — la fausse imagination. — La vie, avec ses ardeurs et sa propre existence, a assez de ressources en elle sans qu'on essaye de la fuir toujours pour se réfugier dans un monde fantastique mal établi et dont les plans sont mal assis. Mais il faut déjà avoir entrevu un coin de la vérité pour comprendre cette savoureuse philosophie qui console, tandis que celle qui flotte dans l'ambiant de l'imagination ne réserve aux hommes que tristesse et déception.

« *Vous confondez le vulgaire avec le réel.* » (Cette distinction du vulgaire et du réel est à méditer pour le lecteur.)

« Vous me parlez de l'imagination ! vous croyez à cette prétendue noblesse de la pensée qui ne consiste que dans des erreurs, et qui ne crée que des chimères. Humble folie qui ne reste dans le monde réel qu'à la condi-

tion d'y traîner quelque honte. *Savez-vous quel est le plus sublime effort de l'imagination? C'est la poésie de la réalité.* »

« *Imaginer ce qui n'est pas n'est que vulgaire.* »

Si je rapproche cet extrait d'une pensée que je trouve dans le journal inédit de sa vie : « *Toute poésie monte de la réalité, aucune réalité ne tombe d'une poésie,* » on voit qu'il y a là une conviction et une théorie très-haute qui rattache à la vie et qui peut être une profession de foi artistique, une sorte de réalisme élevé, noble, qui tendrait à poétiser la vie, sans s'écarter de la nature, de la forme des choses, de leur relief et des faits humains, sans avoir recours à tout un bagage que traînent avec eux des artistes qui n'ont point su regarder autour d'eux et s'inspirer de la nature.

« Je ne crois pas au triste. Le triste n'est pas vrai, car il suffit de le nier. Mais ce n'est pas le rire que j'aime, c'est le sourire.

» Ne vous moquez pas des enfants : l'enfance a le plaisir! Si je savais le plaisir dans-

des boules de neige, j'irais chercher de la neige au mont Perdu. »

La mélancolie de cette dernière image n'échappera pas au lecteur. On voit ce vieillard célèbre, illustre même en dépit des solennels qui ne croient qu'à la gravité académique, arrivé au déclin de la vie et courant au mont Perdu jouer avec les enfants à la boule de neige. L'image littéraire est aussi charmante que la pensée philosophique est triste et pleine d'enseignement.

« — Les idéalités sont la distraction des gens dont la vie est positive. — Ma vie, à moi, est la pensée. — Je me suis fait une prose de la poésie des autres, et ma poésie est toute de ce monde. — Soyez femme — restez femme »

« La beauté des femmes, c'est l'amour. — Qu'on me montre une femme amoureuse qui soit laide. — Vous êtes une belle femme, madame, morte jeune il y a quelques mille ans, soigneusement conservée sous ses bandelettes, votre robe est un sarcophage. — Vous êtes morte, Marie, ou vous n'êtes pas née. —

Qu'importe ? On ne vient plus au monde à votre âge. »

« Il y a un diable au fond de chaque femme, comme il y a toujours un ange à côté d'elle. — Vous, vous avez un diable et demi. — Vous avez l'ignorance de l'enfer là où elles ont le savoir du ciel. — Vous remuez les charbons sans vous brûler. Il y a des femmes — fort savantes — qui donneraient leur part de paradis pour avoir vos regards et vos airs. »

« Supposez un moment que vous trônez dans quelque palais et que je suis venu parmi votre peuple adorer les plumets de votre toque, et les broderies de votre manteau, et les perruques poudrées de vos valets, et votre nom et vos ancêtres pendus dans de vieux cadres, — bien ! je suis amoureux à plat ventre, — gentilhomme ou vilain, imbécile enfin ; mais supposez encore que vous daignez, à votre tour, être éprise de votre serviteur. — Vous voici éprise aussi, — mais là, bien éprise ! — Eh bien ! savez-vous quel serait votre premier désir, madame la duchesse ? Vous sou-

haiteriez la condition de votre suivante —
votre grandeur serait jalouse de l'humanité —
voilà l'amour ! »

.

Les lignes qui vont suivre sont faites pour frapper ceux qui vivent de la pensée et qui créent, c'est ce qui explique « les coudes sur la table » des artistes, les cabarets fleuris des bords de la Seine où vont se délasser les rois de la palette et les rois de la plume. Ainsi se comprend « la mère Saguet », l'impasse du Doyenné, la simplicité profonde des vrais grands hommes, les goûts humbles de ceux qui mènent leur temps et font la philosophie de leur siècle. La nature seule ne lasse point ceux qui pensent, et, à partir de juin, les salons et les galas leur font horreur.

« J'ai des horreurs profondes pour les formes, pour les considérations de tous les jours ; à force de remuer les choses de la pensée, elles changent de valeur, on éprouve cette lassitude de l'intelligence qui ne la fait se reposer que dans le paradoxe, et il arrive que parfois

le *distingué* vous devient si commun, l'esprit vous paraît si bête, et qu'enfin tout ce qu'on préconise vous est si peu, qu'on irait volontiers dans un cabaret avec des charbonniers pour trouver quelques distinctions, — et qu'on y va plus ou moins ; — ces jours-là, les gens du monde sont des goujats et le salon pue. »

« Entre deux personnes, ce qui n'est pas compris par l'une est inutile à l'autre. »

« Avec la tête, on fait des vers et de la géométrie ; avec le cœur on aime son père, son frère, ses enfants, son mari ; souvent on aime d'amour de pied en cap : demandez à la jalousie si l'amour veut toute la personne. »

Nous trouvons même une note pour la biographie dans les lignes qui suivent :

.

« Me voici seul ce soir dans cette chambre où je vous ai tant rêvée ! Cette nuit, ma chambre était pleine de gens qui s'y reposaient d'avoir pensé et rêvé tout le jour. — Ces nuits résument le jour. — On pense à sa pensée, on

rêve à son rêve. — On se moque de tout — de la vie, de l'art, de l'amour, des femmes qui sont là et qui se moquent de la moquerie ! Philosophie, musique, roman, comédie, peinture, médecine, amours, luxe et misère, noblesse et roture, tout cela vit ensemble, rit ensemble, — et quand ces intelligences barbues et ces plâtres vivants habillés de satin sont partis, il reste ici pendant deux jours une odeur de punch, de cigare, de patchouli, et de paradoxe à asphyxier les bourgeois. — On ouvre les fenêtres et tout est dit. »

Cette chambre c'est l'atelier du n° 1 de la rue Fontaine-Saint-George. Les littérateurs sont Balzac, Gozlan, Sandeau, Théophile Gautier, Méry, Forgues, Edouard Ourliac; les gentilshommes sont Dorsay, le comte Valentini, le marquis de Chennevières, Lord Seymour; les médecins sont Aussandon et Ricord; les bohêmes sont Lassailly et d'autres. L'amour est représenté par les plus jolies actrices de Paris.

Ce roman fut coupé dans sa fleur, et l'analyse asphyxia la passion, l'amante sonnait tou-

jours la cloche de la métaphysique ; Gavarni laissa cette intrigue se dénouer en regrettant que celle dont il aimait l'esprit et la beauté eût lu trop de romans et le forçât de travailler à l'heure où il lui demandait le repos confiant et l'amoureux far-niente. On brûla les lettres de la Grande-Dame, Michel garda les siennes comme une relique, il avait conçu la pensée de les *plaquer* dans un roman.

Le roman n'a pas été fini et Gavarni eût certainement rencontré un obstacle, on ne se sert point d'une correspondance positive, *nature* pour l'encadrer dans une composition. L'art a besoin de recul, de perspective, il faut arranger, sacrifier : un feuillet de la vie réelle avec tout son relief détonne dans un roman composé : il en est du roman comme du théâtre où il faut forcer la voix pour être entendu, où le décor a son esthétique subordonnée à la lumière de la rampe, à l'éloignement du spectateur et au milieu artificiel dans lequel l'action se meut.

En dehors de ces nouvelles, inédites ou

non, que nous publions ici et des légendes, Gavarni a laissé des ouvrages très-complets sur les mathématiques, les manuscrits sont en ordre et doivent être publiés.

Deux cahiers volumineux, reliés et écrits de sa fine et élégante écriture, dont l'un forme, écrites au jour le jour, une suite de maximes et pensées dans la forme de celles de Chamfort. Son fils publiera ce recueil qui révélera la dernière incarnation du maître, le Gavarni philosophique; l'autre une série d'observations, de notes mêlées d'équations, de formules algébriques, de figures mathématiques appliquées à l'art de la canne et de la savate. Son ingénieux esprit embrassant les choses les plus hétérogènes, il en était arrivé, dans ce cours de canne dessiné, à inventer une mécanique en bois qui pourrait, comme un mannequin de peintre, se prêter à tous les mouvements possibles, une sorte d'automate professeur.

C'étaient là des ingéniosités perdues pour tout autre que lui, le délassement d'un esprit

préoccupé des lois du mouvement. Il délaissait pour ces études fantaisistes les plus effectifs résultats et ne satisfaisait point les exigences des éditeurs. Souvent, alors qu'on attendait une pierre pour un journal, un dessin pour un ouvrage, les envoyés chargés de venir prendre chez lui le travail attendu, le trouvaient absorbé dans ces travaux. On aura une idée de sa facilité prodigieuse quand on saura que souvent, après avoir prié qu'on l'attendît un instant en se promenant dans le jardin, il attaquait de front deux ou trois pierres lithographiques de cette belle série du journal *Paris* et les livrait à l'envoyé après une heure de travail. Il est vrai que longtemps avant il avait mûri son sujet, cherché sa légende, et que la main exécutait rapidement ce que le cerveau avait depuis longtemps engendré.

Nous avons donné une belle place à Gavarni parmi les célébrités de ce temps-ci, et nous n'avons pas tout dit, il méritait une étude consciencieuse et développée. C'est par lui qu'on connaîtra les différentes passions de ce temps-ci, les attitudes, les gestes, les costumes, et sous l'enveloppe, l'âme des contemporains, leurs travers, leurs facéties, leurs habitudes, leurs plaisirs et leurs misères. Personne ne peut savoir la part que la postérité réserve à chacun de ces penseurs infatigables, celui-ci a revêtu d'une forme attrayante et enjouée ses observations les plus profondes, il a un côté piquant qui éloigne les pédants qui ne voient pas sa force parce qu'il la cache toujours sous la grâce.

L'abbé Prévost a écrit plus de trente volumes et c'est un roman, Manon Lescaut, qui recommande son nom aux générations, Rivarol doit à un mot qui jette la lumière sur la société du dix-huitième siècle, de vivre encore

aujourd'hui ; Gavarni lui, a peint les castes qui formaient la société de son temps, et comme la nature humaine ne se renouvelle pas vite, alors même que le costume aura changé, les caractères seront toujours humains et vrais, et il est permis de croire que son œuvre restera, surtout si on considère que la forme artistique est un langage que comprennent toutes les générations et que la science du mouvement, qu'il possède à un si haut degré, est de tous les temps.

<div style="text-align:right">Charles YRIARTE.</div>

I

LE BEAU EST LA FORME DU BON.

I

LE BEAU EST LA FORME DU BON.

Que sous la proue la mer écume et jaillisse! la folle galère bondit de vague en vague. Le maître, attentif aux soins du voyage, commande les matelots muets et dociles. Les passagers chantent.

Le plus jeune d'entre eux a pris l'anse d'un pot rempli de vieux vin et posé sur le banc. Chacun boit à la tasse après avoir répondu par une strophe (que le vent emporte) à cette question des voix en chœur :

« Dans quelle image est la beauté? »

Et d'où vient la galère? où va-t-elle?

Qu'importe? le vin des côtes est généreux.

« Dans quelle image est la beauté? »

— « La beauté, c'est ma mie, » a dit l'écolier,
» le bonheur est dans l'amour. »

— « Le bonheur est en campagne, » dit le soldat,
» rien n'est beau comme un cavalier le sabre au
» poing. »

— « Si ce n'est un coffret plein et bien gardé, »
répond l'avare.

Au tour du laboureur : — « Ce qui plaît le mieux
» à nos regards est un champ d'épis jaunes. »

Mais le poëte : — « C'est de laurier que la beauté
» se couronne. Par Apollon ! point de bonheur sans
» la pensée. »

Le joueur de flûte : — « A quoi bon la pensée ?
» Sait-on ce que dit le rossignol ? On l'écoute. »

Et le peintre : — « La beauté n'a point d'images :
» c'est une image. »

— « La beauté, » affirme le philosophe, « c'est
» la vérité. »

— « C'est le succès ! » s'écrie le partisan.

— « Oui ! » ajoute l'aventurier, « une belle fille
» au sein nu, elle tient les dés du joueur heureux. »

— « Oh ! » fait le marchand, « le bonheur ne joue
» pas, il calcule. »

Le moine vient à son tour : — « L'heureux croit, » mes frères, la beauté prie.....»

Mais tout à coup : — « Malédiction ! » (C'est la voix du maître qui vient effrayer les chanteurs.) — « Malédiction ! taisez-vous... Serrons la voile ! »

Pour le marin, la beauté, tête de bois, rit à la poupe du vaisseau quand on rentre au port après l'orage.

Et, en cet instant, une troupe de joyeux requins suivaient dans le sillage et pensaient entre eux : — « Rien n'est beau comme une galère qui va som- » brer en mer toute pleine de passagers. »

Le beau est la forme du bon.

II

DES DRAGÉES POUR UN MANTEAU.

II

DES DRAGÉES POUR UN MANTEAU.

Les horloges sonnaient minuit et l'année nouvelle. Gabriel Bernard mit une bûche au feu, puis il prit une plume neuve. Il s'agissait d'ajouter un chapitre à ses mémoires.

— « Vénérable misère! misère en gants jaunes, misère « comme il faut! » c'est encore vous, et un jour de l'an, encore!

» Vous revenez si tôt! quoi! il y a quinze jours à peine, vous me faisiez, de Sainte-Pélagie, un appel,

dont je me suis moqué, il est vrai, comme je me moque de vous ce matin, Misère, ma mie !

» Il m'est venu des écus pour les recors; il m'en viendra bien pour les confiseurs.

» Mon homme d'argent fait le mauvais. Allons ! le Mont-de-Piété n'est pas si fier.

» L'Usure ne veut pas de ma lettre de change; Mont-de-Piété, mon compère, voici mon manteau ! Pliez-le sur la planche où sont déjà mes pistolets anglais, et le bijou que Laure m'a donné (l'autre jour de l'an!), et ma montre plate avec la chaîne d'or et mes cuillers d'argent.

» Mais on n'a guère de bonbons pour un manteau. Enfin en voici toujours pour les premiers petits garçons qu'on rencontre : on rencontre les autres, un autre jour.

» Ce matin, cependant, un manteau vaut deux fois plus qu'hier : il gèle cette nuit. Qu'importe à cette piété-là? ne se vend-elle pas le même prix en toutes saisons? Elle vous apprend ce que sont les choses. Tâchez d'oublier ce qu'elles vous étaient. Le Mont-de-Piété pèse dans une même balance vos bagues d'amour et des casseroles. Tant pis pour vous! ayez de l'ordre : on met, l'été, son manteau en gage, et ses pantalons blancs, l'hiver.

» Mes enfants, je vous porterai ce matin des papil-

lottes plein le manteau que j'avais hier. Priez le bon Dieu qu'il ne fasse pas froid.

» O Mesdemoiselles, qu'il faisait froid un de mes jours de l'an! cette fois ma misère n'avait pas de gants jaunes. Ce jour-là, en m'éveillant j'ai trouvé, près de mon lit, mon chien boiteux, grelottant sur une chaise de paille. Et, à trois pas de moi, sur un autre grabat, cet original de vieux Simonet; il m'a souhaité une bonne année. Ce n'est pas moi qui me souviens de cet homme aujourd'hui, c'est la misère.

» J'ai enterré mon chien dans un pré, pauvre Dewil! puis j'ai rapporté sa tête. Quand un visiteur, lorgnant toute chose en mon logis, demande : Qu'est-ce que cette peinture — ce groupe — ce pot — cette dague? et quand j'ai répondu : C'est un Mignard, — un Bouchardon. — Ces bergers sont en faïence de Rouen. — Ce grès est du seizième siècle. — Ce plâtre, c'est le masque du Dante. — Et cela, qu'est-ce? ajoute-t-on, les femmes surtout. — Madame, c'est une tête de chien. — Ah! — Oui, Madame.

» Eh bien! ce jour-là que, Dewil et moi, nous avions si froid, que nous étions si pauvres, je pensais, comme je fais aujourd'hui : le triste est de convention; je cherchais le malheur sur ma paille,

dans ma bourse vide, et ne le trouvais pas. Ce jour-là, comme aujourd'hui, Misère! je vous riais au nez. Dewil ne riait point.

» A d'autres, ma mie, vos airs farouches ! ma philosophie vous connaît, à pied, à cheval, en blouse et en frac. A d'autres, vos férocités bourgeoises de la vie de Paris, et vos petits malheurs de Sainte-Pélagie et de Mont-de-Piété ! Ici, vous me pesez des dragées : dans une cabane de charbonniers, vous m'avez mesuré du tabac. On a goûté de toutes vos famines, ma chère ! Vous nous avez coupé du pain; n'est-ce pas, Dewil?

» Comptons mes jours de l'an : pour celui-ci, Dewil, nous avions de la neige des Alpes. Et, la nuit, j'avais fait un joli rêve. J'en ai fait une élégie... La voici... entre une inscription du pape Innocent XII et le croquis d'une charrette.

» De quelques autres, pas le moindre vestige. Rien dans les croquis, rien dans la pensée. — Jours perdus ! Un point sur une carte, voilà tout. Que de jours on perd ainsi !

» Ici nous sommes à Paris, et ce n'est plus un point noir : l'encre est de rose. « En coupé chez Véfour et Césarine de l'Opéra. »

» Une autre fois, c'était Marie, et cette jolie cham-

bre de mauvais garçon. Pauvre chambre !... Pauvre Marie !

» Les autres—des saluts, des baisers, des bonbons, des joujoux ; ma vieille tante (elle me donnait de si bonnes pralines !), mon bon oncle que j'ai tant pleuré ! j'ai pleuré bien des choses. Je pleurais tout avant de rire de tout. Pourtant j'ai pleuré mon chien, homme que j'étais, autant qu'enfant j'avais pleuré mon oncle. Entre ces deux larmes-là, j'ai pleuré une autre fois, mais c'était pour rire.

» Je n'ai pas pleuré Marie. Que d'autres belles choses je n'ai pas pleurées !

» Pauvre Marie ! ce jour de l'an-là, nous avons dîné ensemble, au coin du feu. Mais c'était un amour tombé d'abord dans la fraternité, et le tête-à-tête était usé entre nous, usé à ce point qu'au dessert Marie me dit : « Je suis fatiguée, je veux dormir. » Nous étions si frère et sœur ! Je trouvai cette fantaisie toute simple, et je restai au coin de la cheminée, fumant un cigare et regardant à peine comment Marie avait la jambe faite. Ma curiosité avait été, une fois, trop mal reçue ; j'étais tout à fait corrigé des abus de confiance. Mais la tête blonde de Marie sortit de mes rideaux, elle me parla; et sa voix était caressante comme la voix d'un chérubin qui, dans ses nuages, appellerait du ciel un élu sur

la terre, pour lui dire : tu es un élu... et moi je ne comprenais pas...

» Elle me disait, l'ange, que c'était le jour de l'an !...

» Près de cette maison, il y a une autre maison. A côté de ce souvenir, il y en a un autre en moi, une autre joie. Quand on se souvient, comme on se souvient ! Nous avons les souvenirs roulés en chapelet dans le cœur. A chaque grain, le nom d'une sainte, mes frères !

» Le fil de ma pensée se perd à travers mes jours de l'an, entre un polichinelle et mon manteau en gage. — Ma première fortune et ma dernière misère. — Si la Providence voulait, je retournerais vers Polichinelle, au risque de passer par hier. Mais, puisqu'il le faut, passons par demain. »

Et Gabriel Bernard sonna.

— Georges, mon serviteur, voici pour vos étrennes. Je vous compterai vos gages un autre jour.

III

L'HOMME SEUL.

> Notre âme est si fortement émue dans un rêve, qu'il faut qu'il y ait quelque réalité au fond de cette féerie de la pensée.
>
> Le Marquis de Custine.

III

L'HOMME SEUL.

La pluie cinglait les vitres du cabaret dont la porte, charitablement ouverte, offrait à chaque instant l'apparition de figures grotesques, franchissant le seuil, d'un bond, pour venir se secouer tour à tour à la clarté des quinquets. Il pleuvait « à ne pas laisser un chien dehors, » disait-on. C'était ce qu'on appelle un estaminet; et dans ce bruit de gros rires et cette fumée des pipes, j'avais apporté toute une rêverie et les restes d'un projet champêtre. Car, ce soir-là, je m'étais promis des joies

naïves pour fuir, s'il se pouvait, ma solitude. L'humanité endimanchée m'avait souri, et je m'étais laissé aller où elle allait, et d'où, parfois, je la voyais revenir si joyeuse. Vaine espérance : il pleuvait! Adieu le bal sous la charmille, les danseuses en revenaient, l'eau dégouttant de leurs robes légères sur des bas salis. Les agaçants bonnets, dont la fraîcheur, économisée huit jours, avait promis merveille, pendaient flasques et de côté sur des cheveux ruisselants ; et les amoureux, le pantalon retroussé, riaient autour des flammes du punch, ou juraient leur dieu après la pluie. C'étaient des cris : — « Garçon ! de la bière ! — Garçon ! du vin !.... Quinte et quatorze et le point ! — Domino ! oh ! hé ! Baptiste ! — A toi, Michel !... » Et toujours cette odeur de pipe... on étouffait. Une pendule, qu'on n'entendait pas, sonnait neuf heures : et, par ce déluge, les fiacres descendaient le faubourg à grand train, peu soucieux des doléances d'un naufragé.

Un honnête garçon sembla prendre pitié de moi, et vint, en passant, jeter sur ma table une corbeille d'échaudés et un paquet de journaux...

Voici la politique avec sa langue à part, mi-Boileau, mi-Barême, et ses mots nouveaux qu'elle use si vite, et ses apothéoses, ses réticences, et ses résumés d'un siècle tous les jours. Ces erreurs-là

ne sont pas des miennes, elles ont trop de fiel et trop peu de sincérité.

Voici la polémique littéraire et les métaphores de la critique, stéréotypées dans de moindres colonnes. C'est l'opinion de Paris emballée chaque matin pour les départements, dans des couronnes poétiques et des prospectus. Hugo, Topffer ou Jean-Paul, expliqués par Figaro.... Passons.

Le Gastronome.... Mais quelle pluie !

Les Petites Affiches.....

Les Petites Affiches ! ah ! voilà mon journal. Celui-là n'a rien perdu de sa modestie originelle ; innocent de toute déception, il ne s'est prêté à aucun engouement ; on ne l'a vu ni acclamer ni maudire personne, car il est étranger à tous nos fanatismes; seul, il ne se croit pas créancier d'une liberté ou l'héritier d'une aristocratie défunte. Celui-là non plus ne fatigue pas de ses idées, et laisse quelque chose à faire à l'imagination ; c'est peut-être aussi le seul pour qui le lecteur soit autre chose qu'un « abonné ». Pour moi, ce soigneux journal est tout un poëme ; chacun de ses alinéas fait tableau.

Qu'il pleuve ! de vives images vont chatoyer autour de ma bouteille.

Oui, je vois rouler la calèche et flotter les plumes; j'admire la légèreté du tilbury, le confortable du landau, l'élégance du briska. J'aime ce joli coupé,

le demi-jour des stores y prête tant de charme au tête-à-tête.... Mais je suis seul, et ma voyageuse curiosité préfère l'allure plus modeste du cabriolet : c'est en cabriolet que je visiterai les « fonds de commerce ».

Mon imagination voulait sourire, ce soir, aussi tout me paraît-il gracieux : le magasin de parfumerie n'exhale qu'une odeur, toutes les filles sont jolies chez la lingère ; l'épicier brûle du café, et son « épouse » ne sent pas la chandelle. Puis, en passant, je parcours les petits hôtels ; je demande un roman au boudoir, j'épie les secrets de l'escalier dérobé, je rattache d'honnêtes rideaux à l'alcôve conjugale, et je ne veux plus qu'elle soit sans mystères. Voyez le tapis de ce beau salon, semé de roses et resté frais ! Aux miroirs de ce meuble mignon, je retrouve la prestigieuse empreinte de tout ce qu'ils ont réfléchi par mégarde : c'est encore une femme, une jeune femme, que j'écoute à ce piano d'Erard (si bon marché !), et je l'assieds sur ce divan, et nous causons.

Je vous le dis, j'aime les *Petites Affiches* et ces petites mains qui mettent, si bravement, le doigt sur la chose.

Voici maintenant la campagne : des bois et des eaux, et des prés ; voilà des parcs pour promener mes rêveries ; et dans tous les hameaux de la ban-

lieue, une porte ouverte à ma philosophie, ma philosophie consolante comme une religion. Et je frappe à la maisonnette aux volets verts, elle a sa basse-cour et son pigeonnier ; il pend des grappes à la tonnelle, et, dans le jardin potager, les potirons sont énormes et les poires sont mûres. Mon chien à la chaîne jappe, de sa loge, au détour de l'écurie, où m'attend en piaffant la jolie jument bigordanne ou le bidet alezan doré, ou tous les deux, si je veux ; car on les donne presque pour rien, avec les harnais tout neufs. Puis, enfin, de brillantes spéculations me rappellent à la ville. Mais une foule de braves gens s'empressent de m'offrir leurs soins. Laurent veut ratisser mon jardin, Pierre veut conduire mes chevaux et Baptiste les panser ; Félicité me fera de la pâtisserie ou des confitures, et blanchira mes chemises. Mademoiselle Antoinette les plissera, et Alexandrine, emportée par un excès de zèle, se charge de tout faire....

N'aimez-vous point les *Petites Affiches*?

Une jeune femme se présente. Elle est Anglaise. « Sa figure intéressante » et la réserve de ses manières préviennent en sa faveur.... D'ailleurs, elle a éprouvé des revers qui la forcent à utiliser quelques talents d'agrément ; elle désire se charger de l'éducation de jeunes demoiselles, ou de l'intérieur d'un « homme seul.... » Et je la vois, la demoiselle

Gertrude, descendant du paquebot avec sa capote et ses cheveux blonds, son œil bleu, son plaid et son étrangeté ; cherchant naïvement dans la foule ses jeunes filles ou son « homme seul ».... Je ne sais quoi me la dit bonne, aimable, aimante, ayant tout ce qu'il faut avoir d'attentif et de doux pour faire le bonheur d'un homme, et le voulant faire.
. .

Mon imagination me devait une femme et du bonheur plein ses bras.... mais la promesse est si vague ! Souvent une image fugitive me sourit... et m'échappe sous mille formes ; souvent elle m'abandonne.... et je reste seul.... Pourtant.... si c'était Gertrude... serait-ce Gertrude ? et « l'homme seul », serait-ce moi ? .
. .

C'est moi; car j'ai été à elle, ou elle est venue à moi et me l'a dit. Oui, Gertrude ! c'est vous que j'attendais, c'est moi que vous cherchiez, bonne fille !... Oh ! il vous sera facile de me rendre heureux. J'ai tant besoin d'être heureux ! Vous me ramènerez à mes études chéries, que j'ai laissées.... et pourquoi ?.... Nous achèterons une petite maison.... dans un faubourg.... Celle-ci me plaît, n'est-ce pas, Gertrude ? Nous en chasserons les ivrognes.... le maître du café veut bien, et le notaire est là qui joue à boire....

Il vient, le notaire, avec une écritoire et des plumes qu'il sort d'une grande poche, et tous les ivrognes viennent autour de nous. Mais nous manquons de papier timbré. Le notaire dit : « C'est égal, nous avons des journaux... timbrés... » Et il écrit. Il écrit sur les marges, il écrit sur trois ou quatre... Moi, je donne, d'abord, mille écus en pièces de cent sous; et le vendeur les compte. Mais.... d'un judas, suspendu au-dessus du billard, tombe une petite voix aigre criant : « Toutes ces pièces-là sont des pièces de Charles X. »

C'était vrai ; mais qu'y faire ?

« Et c'est un jésuite ! »

Cela n'était pas vrai ; mais on le croit et l'on m'en prend, et chacun lève sa queue de billard : « A la lanterne !... Il faut le pendre ! Au quinquet. » Et un gros sale garçon décroche un quinquet. Il brise le verre et ne veut pas le payer ; on rit, et l'on bat le maître qui voulait battre le garçon ; tout le monde s'en mêle. On m'oublie.... Je parviens, enfin, à m'échapper inaperçu !

Mais comment regagner ma paisible demeure ? Le pavé incliné du faubourg avait disparu sous les flots vineux d'un torrent descendu de la barrière, en charriant les débris des joies du dimanche : c'étaient des bonnets de grisette et des brocs d'étain, des violons et des ronds de pain d'épice qui bat-

taient les bornes et les volets des boutiques..... un torrent tout couvert de cachets de contredanse, comme un ruisseau l'est de feuilles d'automne.

Ah ! c'est que l'orage avait été terrible !

Je dus traverser, à la nage, ce fleuve d'eau rougie et rouler, parmi les douves de tonneau, les gobelets cassés et les tuyaux de pipe, jusqu'à ma porte. Elle était entr'ouverte, et, sur le seuil, une femme m'attendait, mon bougeoir à la main : c'était Gertrude. Sa robe était relevée aux genoux et laissait voir deux jambes assez jolies, mais couvertes de boue. Il était difficile de voir qu'elle avait eu des bas blancs, et tout à fait impossible de dire si elle chaussait des brodequins ou des souliers. « Pauvre monsieur, me dit-elle, comme vous voilà fait ! Montez vite, vite ! » Etais-je heureux de retrouver mon chez moi et ma robe de chambre ! La bonne Gertrude fit un grand feu, cela me réjouit l'âme ; mais elle suspendit ses bas aux chenets, ce qui me déplut. Je pris les bas avec des pincettes et les jetai au feu. Gertrude se fâcha en anglais, et me montra ses poings serrés ; puis, comme par réflexion, elle se mit à bassiner mon lit, en sifflant la *Parisienne*. Avec son corset et son jupon court, les jambes nues et ses petits pieds dans mes pantoufles, elle était trop charmante ; son cou était si blanc, ses yeux bleus étaient redevenus si doux, qu'il me fut im-

possible de ne pas lui dire : « Allons, Gertrude, faisons la paix. » Elle revint lentement et sans mot dire, mais son regard fixe prenait une expression indéfinissable ; elle s'arrêta en face de moi ; puis cherchant dans son petit chapeau, elle en tira des marrons crus qu'elle enterra dans la cendre, et, à chaque marron, elle se retournait, comme pour me dire : « Ingrat ! »

J'étais ému.

Gertrude étouffa un soupir et remua les braises, et, moi, je me reprochais ce que j'avais fait. J'avais eu tort, et, accroupie devant ce feu, elle était séduisante. Je me penchai vers elle, je l'entourai d'un bras. « Non ! » dit-elle, en dégageant son cou de mes lèvres, qui effleurèrent une boucle de ses cheveux blonds encore mouillés ; « non, vous avez brûlé mes bas ! »

Et elle se prit à pleurer.

Cette étrange fille semblait être en proie au chagrin le plus amer (et pour une paire de bas !). Comment la consoler ? Je me penchai de nouveau.... Elle m'échappa encore, « Non ! » reprit-elle en sanglotant, « jamais !... ingrat !... Moi j'ai quitté ma mère.... Plymouth et tout.... pour lui.... parce qu'il était seul !... je n'ai vu que lui dans tout le voyage.... C'est en pensant à vous que j'ai tricoté ces bas.... sur le paquebot.... C'est pour vous encore que je les

ai mouillés.... Et vous me les brûlez, méchant !... Jamais, jamais, bien sûr ! » Et elle pleurait, la terrible fille. Il me fallait absolument la calmer....

Il le fallait.

Une troisième fois, elle ne se déroba plus, et je me crus pardonné, car il me semblait la voir sourire. J'avais vu briller ses dents blanches.... la tigresse ! Je me sentis pris entre ces dents aiguës.... Horreur !... elle me coupe le nez et me le crache au visage.... La douleur et l'effroi m'arrachèrent un cri d'épouvante qui m'éveilla, et aussi l'innocent garçon du café, endormi d'un œil.

Une goutte de bière tomba de ma blessure sur ma main engourdie.

Car, en dormant, j'avais mis le nez dans mon verre.

Je tenais encore les *Petites Affiches*; l'orage était passé, mais il était minuit, et j'étais seul.

(1831.)

IV

UNE PRÉFACE.

M. ***, A TARBES.

IV

UNE PRÉFACE.

Mon bon ami, voici l'hiver. La neige est déjà bien bas dans vos vallées, votre ciel est déjà gris. Déjà vos montagnards ont apporté leur capuchon poilu, car le brouillard, des hauts sommets, descend à la ville avec eux. Je vois le petit enfant réchauffer ses mains rouges aux naseaux fumants des bœufs dociles ; j'entends tinter les clochettes, et l'essieu des chariots crier sous les fagots du sarment, sous les souches du sapin résineux. Voici l'hiver : c'est à travers la vitre ternie que vous jetez un regard d'a-

mour sur nos pics majestueux, sur nos chers précipices. Vous avez abandonné la terrasse et tiré ses rideaux goudronnés sur les bouffées du vent d'ouest. La dernière feuille de vigne est tombée de la rampe sous le poids du givre, et la petite porte du corridor prise dans un glaçon, ne s'ouvre plus.

Paysagiste, il vous a fallu laisser, jusqu'aux beaux jours, le havre-sac et le bâton ferré; mais, au coin du feu, vous retrouvez Cassini. Montagnard imaginaire, pour franchir encore le Bergons ou l'Arbizon, malgré l'hiver et l'avalanche, vous prenez aux jambes d'un compas des échasses pour la pensée. Ou bien encore vous feuilletez vos croquis, vous retrouvez vos notes de rêverie, jetées par aventure au bord des pages ; impressions riantes, diverses, parsemées comme vos jours de voyageur ; gais souvenirs de l'été passé. Ils vous consolent du froid, comme ceux que je vous dois, mon ami, me consolent des deux cents lieues qui nous séparent.

C'était après dîner, n'est-ce pas? Nous montions à la terrasse pour saluer ensemble le soleil couchant, et nous extasier à ses splendeurs. Alors, les rayons orangés glissaient sur la vaste province développée devant nous, laissant après les halliers des ombres bleues et longues. Et nous regardions la plaine toute semée de villages et de bouquets; et là-bas les coteaux, et là-bas les mamelons, les

grands dômes et les facettes des glaciers aériens nous renvoyaient encore le soleil, quand il se cachait derrière l'Océan.

Et puis vous apportiez un La Fontaine, un tout petit livre. Vous ne vouliez l'ouvrir que peu à la fois, et vous m'en lisiez une fable. Ce plaisir, vous me le donniez goutte à goutte : aussi j'ai bien aimé La Fontaine ! Puis, une mouche s'abattait sur la rampe, et nous parlions de la mouche ou de l'araignée qui la guettait, brigand embusqué sous quelque bourgeon ; nous nous baissions pour voir le crime ; et la fumée de cigarette se jouait dans vos cheveux gris.

Et voici le mois où, d'ordinaire, une caisse de Paris nous arrivait. Avec quelle joie nous la recevions ! A qui aurions-nous cédé le soin d'en arracher les clous, et le plaisir d'y puiser les almanachs pour l'an prochain ? Nous nous partagions les livres, les estampes, les bonnes couleurs, les pinceaux neufs, les albums nouveaux surtout. C'était la mode des albums, alors. Ce bon souvenir m'est revenu ce matin, en pensant à vous envoyer le *Journal des gens du monde;* vous, en le recevant, vous penserez à nos hivers d'autrefois.

Et puis, à propos de ce journal, j'ai une histoire à vous conter (comme nous aimions les histoires !). Or, écoutez : c'était hier.

Je me disais, hier : Il est de la nature de toute chose de commencer par un commencement. Un orage commence par un horizon noir, un amour par un regard, un livre par une préface. Tout doit finir aussi, le livre, la tendresse et l'orage, chacun par sa chose. Autrefois, c'était par un privilége du roi que finissait le livre, mais ç'a toujours été par une préface qu'un livre a commencé, parce qu'une préface est une urbanité de l'intelligence. C'est un bonjour de la tête, avant la parole. Et je voulais faire une préface.

Il était environ minuit et demi.

J'avais déjà moucheté le haut d'un papier, pur encore de tout verbiage, de ces petites chevilles qu'on fait avec le dos d'une plume en l'essayant, ou bien de ces *m* indéterminés venus avant un premier mot, peut-être par un instinct machinal de politesse. Veut-on, pour écrire quoi que ce soit, appeler *Monsieur* le lecteur sous-entendu ? ou bien ce sera *Madame*, si l'on songe à quelque jolie chose. Et l'image est charmante : une femme lisant, quand on écrit. Peut-être encore cet *m* abrége-t-il un prélude plus affectueux et veut-il dire : *Mon amie, Mon bon ange, Ma...*, celle à qui l'on pense !

Il ne s'agissait pas de tendresse, mais bien d'une préface, et les *m*, cette fois, signifiaient : *Public*.

Il y avait sans doute ici maints compliments à

faire à ce public, mais je ne savais lesquels. Pour écrire ce que je croyais penser, je ne pensais à rien, sinon à écrire. Il m'a fallu songer à penser. Il y a des gens qui rêvent ce qu'ils veulent, ou ce qu'on veut. Ils prennent une poésie à l'heure, comme on prend un fiacre; cela se roule, on n'a qu'à dire où. Je me vouais à leur saint.

Voici qu'en trempant la plume, encore une fois, j'ai senti, sur la surface de l'encre, je ne sais quoi d'épais. Je ne pouvais pas voir à travers les cannelures du flacon. Ce n'était pas ma préface, mais quand on cherche une idée, on la trouve partout. Et comme si, lorsqu'une idée vous échappe, on devait la retrouver à des riens, on veut la ressaisir en des soins insignifiants, et l'on va s'enquérir de niaiseries.

Peut-être faut-il pour attirer une idée par le vide, tromper ainsi l'imaginative; et, pour écouter en soi, pour y faire silence, attentif à la voix qu'on appelle, à la mélodie implorée, amuser un moment sa vie. Libre alors, l'intelligence peut aller voir au loin si quelque penser ne vient pas; et, dans les vastes cieux de l'idéal, chercher à travers les mondes.

Mais c'est la corne d'un livre à redresser, c'était ceci à mettre là, ou bien l'on avait quelque poussière sur la manche. Et l'on s'époussette en dandi-

nant la jambe, en mangeant un papier, tandis que de suaves harmonies vous traversent l'âme. Car le commerce des muses est chose étrange ! Généreuses fées, il n'est point de rayon ni d'auréole, point de houri, point de sourire au ciel, qu'elles ne prodiguent à nos rêves ; et ces trésors, on va les y grouper d'une main caressante; mais de l'autre, impatient et distrait, on ose offrir en échange, aux saintes filles, les boutons d'une robe de chambre ou les crins d'un fauteuil, un à un.

J'ai pourtant vu, dans je ne sais quelle image, un poète au pied d'un Hélicon, avec un autel, de l'encens, même, je crois, des roses.

Or, je me donnais mille peines à tirer de mon encre cette boue qu'enfin je suis parvenu à accrocher au bec de ma plume. C'était lourd, et, dans le goulot étroit, la chose ne voulait pas passer.

J'ai pris cela d'abord pour une de ces peaux surnageant sur l'encre vieille. Cela pendait long comme le doigt. On aurait dit un insecte noyé et enveloppé dans ses ailes : et quand j'ai eu posé cela sur le cuir de ma table, ce quelque chose a remué, en restant debout ! Je me suis reculé.

Effectivement cela remuait et changeait de forme en se développant. Cela se secouait comme une mouche retirée de l'eau, et qui, mince et flasque d'abord, reprend son ampleur en se séchant. Ce

n'était pas une mouche, c'était une petite bonne femme, une femme habillée de noir. Elle battait ses jupes et refaisait sa cornette tout en gesticulant devant moi.

Assez embarrassé de l'aventure, j'ai balbutié : — Mon dieu... Madame, je vous demande bien pardon, veuillez vous donner la peine de vous asseoir...: Et j'ai glissé auprès d'elle une brochure in-octavo (*le Tableau de Paris*, par Mercier).

— Bien obligé, je n'ai pas le temps, m'a-t-elle dit sans plus de façon, et avec une voix rouillée comme celle des crieurs des rues. C'était dommage, car cette petite personne était vraiment bien, quoiqu'elle eût l'air commun. Et puis, changeant de ton tout à coup, elle s'est mise à glapir d'une manière aiguë. Il était prodigieux qu'une aussi petite chose pût crier si fort. Cette étrangère allait et venait, devant mon encrier, comme une vendeuse devant une boutique, la tête haute et l'œil distrait, criant :

— Voyez, messieurs ! voyez mesdames ! Voici Paris la capitale ! Paris la belle! Paris, la ville aux gens d'esprit ! Paris, la ville aux bonnes manières ! Paris, la ville où l'on sait marcher, où l'on sait saluer, où l'on sait sourire, où l'on sait faillir, où l'on sait tout faire, comme il faut ! Voici Paris, voyez ! Voyez; gens de la province ; voyez, gens d'outremer ! Voyez, Allemands ; voyez Russiens ; voyez,

gens de tous lieux ; gens qui voulez apprendre à vous coiffer, à vous parfumer, à vous présenter ; gens qui voulez bien dire, qui voulez bien rire, qui voulez bien voir, qui voulez bien vivre ; voici Paris !

Les voix de Paris !

Les yeux de Paris !

Les mots de Paris !

Les airs de Paris !

Les bals de Paris !

Les chapeaux de Paris !

Les rubans de Paris !

Les odeurs de Paris !

Les moqueries de Paris !

Tous les riens de Paris ! Paris, Paris, voici Paris !

C'était à en perdre l'ouïe. — Bon dieu ! Madame, qu'est-ce que vous dites donc là ?

— Mais je fais ta préface, mon petit homme, a-t-elle repris de son autre voix, de sa voix privée. Elle allait continuer, je lui ai dit :

— Pourrai-je savoir à qui j'ai l'honneur de parler ? Alors la bonne femme m'a regardé, puis elle a tout regardé autour de moi, et d'un air étonné, elle m'a enfin répondu : — Mais je suis Jabotte, brave fille, bonne à tout et à tous. Je fais des discours solennels, des oraisons funèbres, des professions de foi, des quatrains de bonbons ; je fais des plaidoiries, des billets doux, des pamphlets, des bouts-

rimés ; je fais des grands hommes, je fais de tout. Je fais des grands hommes et je les rapetisse, et je leur ris au nez ou je ris d'autre chose. Je pleure aussi ; je pleure le présent et le passé, je pleure l'avenir (et je m'en moque). Mais que je pleure ou que je rie, mon fort, c'est la circonstance ; et je fais encore des couplets pour des grands jours, façon à moi de tirer le canon. Je....

Je ne comprenais pas.

— Je te dis que je m'appelle Jabotte, mon petit homme. Je suis une dixième muse : la muse des gens sans poésie, la poésie des gens sans croyances. Je fais la parole sans la pensée. Qu'on m'appelle, et me voilà. Voilà des mots pour le sentimental et pour le commerce, pour l'absolu et pour l'indépendant ; pour ou contre tout, et souvent pour et contre.

— Pauvre fille, lui ai-je dit, quoi ! vous faites de la politique aussi ?

— Bast ! la politique : frapper sur des utopies à coups d'utopies, c'est amusant. On s'y dit de gros mots. (Ici la demoiselle a juré comme un postillon.) La politique, vois-tu, c'est une clamisette, où de grands enfants se poursuivent toujours sans se rencontrer jamais, par les corridors de ce château de la parole, sonore et vide. Vois-tu, a-t-elle ajouté en posant la main sur mon doigt, quand l'un est en haut, l'autre appelle en bas, et monte à son tour

pour parler d'en haut. Les opinions s'y balancent, comme à certain jeu, aux deux bouts du levier de la discussion. C'est amusant, car ça ne finit pas.

— Tout beau ! ai-je fait, cela finira, il faut l'espérer ; l'un prendra l'autre, et tout sera dit. Nous aurons enfin la paix, mademoiselle.

— Non, parce que, tu vois bien, c'est une balançoire, et l'on ne s'y rejoint pas. Quand la Ligue frappe à terre, la Royauté saute! mais la Royauté redescend après, et secoue le populaire à son tour. Vive la Ligue et vive le Roi ! C'est drôle. Et moi je fais de l'enthousiasme, du désintéressement, de la philanthropie, du dévouement, du fanatisme. Hacher tout ça menu, menu, pour en saupoudrer tout; voilà mon office.

— Et tout cela se vend? ai-je demandé. Elle s'est prise à rire : — Puisque cela s'achète! Et de quoi ne vend-on pas? On vend de Dieu, mon petit homme.

C'est une industrie, a-t-elle ajouté, en brisant d'un pied distrait les pains à cacheter autour d'elle.

— Ah! vous vous moquez des gens ; mais l'histoire se fâchera, mademoiselle Jabotte.

— Bast ! l'histoire...; avec le fil des événements je tricoterai des mitaines à l'histoire...

Puis, après ce méchant calembour, elle a fait la révérence : — Je tiens aussi des préfaces et des prospectus.

— Oh! des préfaces; j'en sais, Jabotte, que vous n'avez pas faites. Et la mienne, vous ne la ferez point.

— Eh bien! alors, tu ne la feras pas non plus, m'a-t-elle dit en colère.

Elle était venue se placer au milieu de ma page, les poings sur les hanches, d'un air résolu : — Vois-tu, je ne viens pas là sans qu'on m'appelle, mais quand j'y suis, j'y reste.

— Attends! lui ai-je dit, en la menaçant du revers de ma plume. Elle a sauté d'un bond en arrière, et, accroupie sur le bord de la fiole à l'encre, elle m'a regardé fixement. Ses petits yeux brillaient; elle était furieuse; puis, à un nouveau geste de ma part, elle a plongé : l'encre a jailli, et mon papier s'est trouvé tout couvert de points d'exclamation!!! Et puis sa tête et la cornette noire ont reparu au collier bronzé de l'encrier, et la voix aiguë répétait :

— Paris! Paris! Paris! Paris!

Chaque fois que le bec de ma plume se présentait au goulot du flacon, la petite bonne femme plongeait, pour remonter sa tête ensuite et me crier :

— Paris! Paris! Paris! Paris!

Je n'aurais pas su écrire autre chose que ce : Voyez, Messieurs, voyez, Mesdames! Lutter maintenant contre cette folle était folie, car j'avais évo-

que Jabotte; Jabotte était là; la dixième muse tenait mon cerveau; impérieuse et pesante, la moquerie me dominait.

J'étais en proie à cette loquacité funeste sous quoi, l'individu s'effaçant, rien de votre imagination ne demeure à vous ; et, par un invincible penchant, ce qui vous vient vous quitte pour aller se perdre dans quelques banalités. Misère laborieuse qui produit à froid ces mille et un manifestes où tout est faux, la foi, la colère, la pitié; tout, jusqu'à l'orgueil, jusqu'à la vanité; semblants d'amour, semblants de haine, semblants de tout : homélies nauséabondes, qu'autrefois peut-être on eût appelées ignobles. Mais aujourd'hui l'on ne juge plus de haut. Les rouéries du sentiment mesurent ces mensonges à l'esprit; et cela se rejette en disant : commun !

Et puis, comment poser un mot dans cette ponctuation élégiaque? Il n'y restait de place que pour des *ouf*, ou des *hélas*. Il y eût été trop difficile de dire : il fait beau, ou simplement : bonsoir, sans avoir l'air de rendre l'âme.

J'ai déchiré la feuille pour en prendre une autre. A peine avais-je écrit une ligne... Jabotte m'éclaboussait, et il me tombait un point de son emphase. J'ai voulu poursuivre... impossible. Je voulais parler... je criais.

Et la cornette noire surgissait de la fiole, et Jabotte répétait :

— Voyez, messieurs ! voyez, mesdames !

Il m'a donc fallu renoncer à la préface. Je me suis résigné, et coiffant l'encrier de son chapeau pointu, j'ai soufflé ma lampe.

Ce matin, le petit couvercle avait roulé à terre, et un papillon noir tournoyait dans mes rideaux. Le pauvre animal, il s'agitait, inquiet et souffreteux comme s'il allait mourir. L'atmosphère de mon logis l'étouffait, et je lui devais la liberté. La fenêtre ouverte, l'insecte a pris son vol ; le bourdonnement de ses ailes a passé sur ma tête : adieu, Jabotte, la muse est partie. Je ne sais quel malheureux poëte l'attendait, pour porter son manuscrit au libraire.

Mon ami, ma fiole est vide ; à peine ai-je encore une goutte d'encre pour vous recommander l'ormeau que j'ai planté. Je crains l'hiver pour sa jeune tige. Mais le printemps viendra bientôt. Ne visitez point alors la grotte du Bédat, ni le pont de Sia, ni mes jolies cascades de Grip, sans leur dire un bonjour pour moi. Et n'allez pas, surtout, passer les Hourquettes, sans faire un salut à ma vallée d'Aure.

<p style="text-align:right">Décembre 1832.</p>

V

OMNIBUS.

V

OMNIBUS.

Un de ces soirs, le Diable, après avoir corrigé dans quelque imprimerie la trente-septième édition de ses Mémoires, par M. Frédéric Souiié, grimpa, pour se distraire, sur le marchepied d'un omnibus. Un aigre coup sonna, et l'aiguille de fer dut marquer sur le cadran un voyageur nouveau : c'était le conducteur stupéfait. Lui-même, il venait de donner six sous au Diable et se laissait conduire.

La casquette sur le coin de l'œil, Satan regarda donc les piétons d'une manière attentive. Il avisa

bientôt dans la foule un homme à gants frais. C'était Michel, une manière de poète. Celui-ci mordait nonchalamment la pomme de sa canne, en comptant les pavés du trottoir au bout de ses bottes vernies. Satan fit un signe et Michel monta. Le Diable avait une idée.

A quatre pas de là il aperçut une belle dame et fit un autre signe. La belle dame monta. (Il pleuvait.)

Ceci fait, Satan prit lestement, à droite, à gauche, ce qu'il put trouver en voyageurs de plus épais, de plus mal plaisants. Après avoir entassé bourgeois sur bourgeois dans son coche et crié « Complet ! » il tira sous les jambes d'un électeur éligible le petit tabouret pour s'asseoir. Ici l'ange déchu se prit à sourire, tout en faisant avec son ongle un trou dans un parchemin. Les yeux rouges de l'omnibus flamboyèrent alors, et les chevaux hennirent.

A l'autre bout de Paris la voiture s'arrêta ; la belle dame descendit d'abord, Michel ensuite, et tous deux se perdirent dans l'ombre d'une rue déserte. La voiture repartit.... vers la barrière d'Enfer sans doute.

Nos voyageurs causèrent :

— Madame, madame, disait Michel, le rêveur, je vous reverrai, n'est-ce pas?

— Vous êtes fou.

— Oui.

— Ou moqueur.

— Oh !

— Ou du moins bien étrange.

— Qu'importe ?

— Eh bien ! écoutez.

— J'écoute !

— Vous allez me donner votre parole de gentilhomme que....

Monsieur Michel n'est pas gentilhomme, mais pour la fierté, c'est un Castillan. Il avait secoué la tête comme fait un dormeur quand on lui passe doucement une plume sous le nez.

— Je ne suis pas gentilhomme, fit-il.

Le poëte ne voulait pas de ces plumes de paon.

— Eh bien ! donnez-moi votre parole d'homme : vous ne chercherez jamais à me connaître....

— O charmante ! ce que je veux de vous.... c'est vous !

— Alors, adieu ! à lundi, deux heures, quai d'Orsay !

Qu'est-ce qu'un char triomphal auprès du cabriolet de place qui ramena Michel ?

— Il me sera donc donné, pensa-t-il, de caresser les petites mains de mon impératrice ! de baiser ses pieds nus ! Charmant trésor !... Grâces de jeune fille !... finesse de femme !... Elle a.... ce qui prend le désir et ce qui le rend..., cette seconde beauté

octroyée par Dieu si rarement, même à ses plus aimées créatures, avant de leur avoir repris la beauté du diable !...

Enfin Michel était amoureux.

Le lundi vint ; jour doré ! Michel aperçut le quai d'Orsay, un quai bordé de colonnades de porphyre et pavé des plus riches mosaïques, route heureuse au fond de laquelle l'œil du poëte cherchait le bonheur, c'est-à-dire certaine robe blanche, certain mantelet, certain chapeau à plumes vertes (ou bleues).

Mais un petit garçon assez malpropre, et depuis un moment planté devant notre homme, lui tendit, d'une main noire, un fin billet cacheté de cire mordorée. Le poëte lut :

« Un des plus doux plaisirs d'une femme est de faire un regret. »

Le billet sentait l'iris, et le cachet était surmonté d'une couronne ducale. Le petit garçon était parti.

Michel ne saura peut-être jamais que cette petite écriture, si « comme il faut, » était celle de la duchesse de Margueray, une des plus spirituelles et des plus élégantes femmes de Paris. Elle aurait été la plus jolie du monde.... si elle n'avait pas eu le malheur de perdre un œil étant tout enfant. La duchesse de Margueray est borgne du côté droit ; mais elle a le profil délicieux. Or Michel était placé à gauche dans la voiture.

La duchesse n'avait pas eu le courage d'avouer sa laideur à l'homme qui avait eu la simple noblesse d'avouer sa roture, et elle avait caché son cœur sous son écusson, en songeant à l'amour. Cette prière se fait à genoux volontiers, mais toujours en face des madones.

Ce billet ainsi cacheté est de bien mauvais goût, se dit Michel en froissant son jabot. Trop souvent les châtelaines ont ainsi chassé les bergers dont les tendres brebis ne demandaient qu'à paître au pied des tourelles…. Aussi a-t-on démoli la Bastille ! Il ajouta : Les femmes du monde me le payeront ; manière à lui de crier : « Vive la République ! »

Le pauvre poëte s'appuya sur la rampe de pierre, car un instant il crut pleurer, et il se retourna vers la Seine pour regarder, sans les voir, quelques pêcheurs à la ligne.

Ceux-là devaient attendre longtemps un poisson chétif, comme il avait, lui, attendu sa bien-aimée ; mais ils pouvaient au moins, ces calmes bourgeois, conserver l'espérance.

Pauvres pêcheurs, priez pour lui !

N. B. — On a pensé, avec juste raison, qu'il se pourrait rencontrer parfois une femme de qualité, aussi bien qu'un marchand de peaux de lapin, dans les voitures à six sous. Et c'est pourquoi l'on a donné à ces voitures le nom d'*Omnibus*, mot latin qui veut dire : Humanité.

VI

LE CHOLÉRA.

VI

LE CHOLÉRA.

— Malheur à nous! Malheur à nous!

« Nous n'avons pas su vivre en paix dans notre doux pays de France. Nous avions un ciel envié, des coteaux verts, des eaux limpides et de belles cités bien assises sur les bords des eaux. Notre Paris nous offrait des plaisirs à chaque pas; rien n'y manquait : des chansons plein les rues; au sermon, des chaises pour tout le monde ; des sorbets chez Tortoni ; des chevaux pour aller au bois ; du petit vin et des jeux de boules aux guinguettes. Nous ne

manquions ni de jolies femmes, ni de romans nouveaux, ni de paillasses à la foire, ni de soleil le dimanche. Pas un amoureux qui n'eût au moins une amoureuse, belle dame ou grisette, et sa place à la danse, ou sa part au clair de lune, pour la mélancolie. Que n'avions-nous pas?

» Et s'il se trouvait des convives oubliés au festin, nous avions encore ce plaisir, si facile, de nous serrer un peu dans notre joie, pour faire place auprès de nous à quelques malheureux !

» Eh bien! comme des ivrognes qui pour un mot après boire se jettent les pots à la tête, un jour nous avons tout brisé dans notre belle demeure, (et c'était un jour de soleil !), pour je ne sais quelle chicane d'écot à payer, pour je ne sais quelle tricherie à ce maussade brelan des politiques. Il m'en souvient, c'était horrible à voir : ces grands ormes abattus et ces promenades sans ombres, et ces blessés mourants dans nos rues dépavées. A voir cette ville en émoi, ces palais écornés, les femmes éperdues à ce bruit roulant des fusillades, à ce canon qui tonnait sur nos ponts tremblants; et derrière chaque fenêtre, sur chaque toit, un bourgeois effaré, embusqué comme s'il passait des loups ; n'aurait-on pas cru qu'un troupeau de sauvages venait tomber sur nous du fond des bois, jaloux de nos fêtes

et de nos biens, fous de nos jolies filles, altérés de nos vins de France?

» Non, ce n'était qu'une querelle de peuple à roi, pour un mot dans une charte ; pour un mot dont, sans l'entendre, ce peuple faisait un cri de guerre. Et ce roi! arrivé chancelant à l'âge où l'on ne doit plus vouloir que paix et Dieu, il répondait, accoudé dans les fleurs de lis de son palais, à ses gendarmes pourchassés jusqu'à lui : Tenez encore aujourd'hui..., nous verrons demain!

» Aussi la Providence, si elle nous a donné tous ces biens et les amours, et nos vignes de la Champagne pour fêter les amours, la Providence ne voulait pas sans doute qu'ivres jusqu'à la rage, nous allassions nous armer de nos flacons brisés, et nous lever furieux de ce banquet où nous étions conviés pour de paisibles joies. Il ne fallait pas de ces cris dans nos rires, sans doute, ni de ce sang de nos amis sur les robes de nos femmes... A nos misérables clameurs le choléra sera venu. Les dieux de l'Inde envoient-ils ce redouté voyageur aux peuplades impies? Pour attirer le feu du ciel, on arbore un glaive.

» Peste et guerre sont jumelles. Le mal nous étreint. Et malgré toute science, malgré nos sachets de camphre, malgré nos soins, nos prières, nos regrets, la mort... la mort nous prend dispos pour

nous rouler dans cette colique orientale. Allons ! jeunes ou vieux, pères de famille ou non, que nous ayons ou que nous n'ayons pas une maîtresse pour nous pleurer... allons ! nous serons jetés violets et rachitiques dans l'omnibus noirci, et cahotés jusqu'à la fosse commune, le long de ces rues si mal repavées par la Gloire !

» Voyez-les blémir ! Celui-ci, l'indépendant fanatique, nous avait barricadés contre celui-là, le féodal, qui défendait encore hier à la tribune, un reste de livrée, galon par galon. Voyez grimacer le tribun dont la péroraison ambiguë glissait entre la ligue et le roi ; et cet autre, il ne guerroyait pas, mais il jetait d'une voix agaçante ses arguties dans la mêlée, comme on siffle au combat des chiens ; et l'ingénu bourgeois voué à la paix publique, et si patient de son baudrier, il tombe au seuil de sa boutique ; et dans la mansarde, c'est l'artisan, dont le bien-être avait été le prétexte de tant de malheurs... demain il serait mort de faim.

» Ils pleurent. Ils regrettent la vie et ses riens charmants qu'ils avaient dédaignés ! Mais ce peuple insensé avait poussé la question du progrès jusqu'au coup de fusil. Ils s'indigneront contre ce mal ; mais ils s'étaient, pour des rébus, querellés jusqu'au meurtre ; ils s'entretuaient naguère à loisir... tristes fous ! La chaux du cimetière veut les dévorer

sans choix, et leurs femmes, leurs enfants avec eux. Pauvres femmes! pauvres fillettes! passez! Dans cette funèbre caravane le tambour national va vous donner par occasion les honneurs d'un roulement.

» Liberté! égalité... choléra! »

Ainsi pensait tout en cheminant vite, un Anatole quelconque, jeune homme atrabilaire mais « comme il faut », qui, l'autre soir, « allait dans le monde ».

« Oui, ce fléau vient nous donner une leçon d'égalité. Il a déjà semé de ses malheurs dans bien des existences; il a laissé des places vides à bien des foyers. Le deuil se répand partout; le noir envahit tous les vêtements. Nos modes se cachent effrayées sous le crêpe. Aux regrets pour des amis perdus se joignent des craintes personnelles ou pour ceux qui nous restent. Si l'on rit encore parfois, si l'on est joyeux quelque part, c'est entre deux pensées de mort, car on n'a plus de lendemain, et quand on se sépare, c'est pour ne plus se revoir, peut-être. »

Puis, en quittant son manteau dans l'antichambre, chez M^{me} de Trois-étoiles, il ajoutait :

« Aussi l'on aime mieux, et les affections, en se resserrant, reprennent à la politesse leurs anciennes formules. Le choléra devai rajeunir cette phrase si usée : Comment vous portez-vous? »

— Comment vous portez-vous? demanda M^me de Trois-étoiles au visiteur. Et dans toute autre circonstance on aurait pu lui adresser cette question, tant le bel Anatole paraissait souffrant ou accablé.

— Il a peur ! dit tout bas au conseiller, le général fort inquiet.

— Oh ! certainement il a peur ! répondit, en décoiffant son flacon, M^lle Emma.

— Anatole, vous avez peur ! prononça en forme de péroraison un petit monsieur fort bien fait, intendant des menus plaisirs du lieu.

— Eh ! qui n'a pas peur ? dit un artiste à paradoxes, maître Jan Dachu. Tout dans ce monde se fait par la peur ! La peur est derrière chacune de nos actions depuis la poltronnerie jusqu'à la bravoure, c'est-à-dire la peur de la poltronnerie. La peur seule fait le courage. Le courage de vivre n'est souvent que la peur de mourir, et le courage de se tuer n'est-ce pas la peur de la vie ?...

— A ce compte, fit en minaudant une petite baronne, grosse de sept mois, les femmes auraient bien peur de mourir...

— Oh ! les femmes ont deux peurs entre lesquelles elles passent la moitié de leur vie : la peur de n'être pas assez aimables, et celle de l'être trop ; ensuite...

— Ensuite elles craignent de ne l'être plus, n'est-ce pas, Monsieur? dit une douairière.

— Et cette crainte-là, Madame, est bien souvent chimérique.

— Et de quoi avez-vous peur à présent, vous ? demanda Mlle Emma.

— Eh! j'avais peur, répondit en riant l'artiste, que vous n'entendissiez passer les quatorze derniers corbillards.

— Quatorze !

— Non, mais, sérieusement, il y en avait bien huit. Et, tenez... voilà le neuvième, ajouta-t-il en baissant le rideau : c'est une charrette.

On pouvait voir effectivement à la lueur de quelques torches, des bières voiturées pêle-mêle, et le reste d'un de ces lugubres cortéges dans lesquels se confondaient les parentés et s'oubliaient toutes les conditions. Ce jour-là, le chiffre officiel des morts était des plus hauts. Cette pensée du choléra surgissait plus souvent et plus terrible à propos de tout, et retombait intermittente dans les conversations, quelque soin qu'on se donnât pour la chasser. On ferma les fenêtres par sensibilité, selon la baronne ; ou, selon Jan Dachu, par peur du froid.

Or, notre Anatole était séparé depuis peu d'une femme aimée. Dans un de ces moments de boutades, si vite oubliées en amour, il avait, sans la rappeler,

laissé partir la dame, aussi mécontente de lui qu'il était mécontent lui-même. L'épidémie s'étendait de Paris à la province, et l'avait vivement inquiété. Se méfiat-il d'abord de ses craintes, ou par amour-propre d'amant voulut-il attendre qu'on témoignât de l'inquiétude avant lui, il s'était fièrement abstenu quatre jours. Mais, un matin, le journal lui apprit qu'une personne arrivée de Paris dans le petit pays où « elle » était allée le bouder (auprès d'une vieille tante), y avait été atteinte du choléra. Épouvanté à cette nouvelle, le pauvre Anatole écrivit de suite : on ne répondit pas. Incertitude poignante ! Il s'était donc adressé à un ami intime, habitant non loin de « son Eugénie », le suppliant d'aller, de s'informer et d'écrire en toute hâte. Il pressentait un malheur dont il aurait été cause. Le confident devait mettre moins d'un jour à ce voyage, et la réponse aurait pu arriver le matin même. Anatole avait compté toutes les heures, et le soir enfin, il était venu dans le salon de Mme de Trois-étoiles, apporter une pénible patience usée chez lui. En sortant, il avait ordonné qu'on lui apportât son courrier du soir immédiatement ici.

— Anatole, dit le petit Monsieur, je contais à ces dames comme quoi j'ai vu, ce matin, mourir un cholérique...

Anatole l'interrompit :

— Comment se porte M^me Savignac ?

— Mais, bien, je crois, ou plutôt je n'en sais rien, car je ne l'ai pas vue depuis huit jours. Mais elle va bien ; elle va bien, sans le moindre doute... Je vous disais donc... vous n'avez pas vu de cholérique ?

— Oh ! mon ami, c'est horrible !

Et le Monsieur, impitoyable, recommença complaisamment sa description, sans faire grâce d'une crampe, d'une grimace au patient.

C'était peut-être aussi un châtiment de la Providence.

Dans un autre coin du salon on devisait encore du choléra, on discutait sa nature.

Le conseiller venait de développer l'hypothèse des animalcules.

— Ainsi, demandait Emma, nous avalerions de ces petites bêtes qui nous mangeraient ?

— Oui, dit Jan Dachu, donnant-donnant.

— Et ces animalcules doivent mourir aussi ?

— Alors, mademoiselle, la chose se complique, et l'on pourra définir cette singulière bataille entre l'homme et la petite bête : un assassinat mutuel par indigestion.

Le malheureux Anatole venait de se déterminer à partir en poste le soir même... Un domestique lui remit une lettre... : l'écriture de l'ami ! Le cœur

7.

battant, Anatole s'élance vers une bougie, et rompt le cachet :

« Mon cher Anatole, la personne arrivée de Paris est morte le 29 au soir... »

Ce peu de mots frappaient en plein pressentiment, et le coup était rude. Anatole chancela ; le plancher semblait fuyant, et le salon tournoyait. Il fallait toutefois dominer ce vertige. Anatole voulut s'asseoir. Il saisit le bras d'un fauteuil qu'il avait repoussé... En ce moment de trouble il s'était trompé de bras, et s'asseyait à côté du meuble. Et le malencontreux fauteuil, entraîné dans le mouvement d'Anatole, au moment où l'amoureux glissait violemment, vint le heurter à la tête. Cette chute, tout à la fois terrible et ridicule, tenait du dramatique et du Polichinelle.

On courut : le conseiller, l'artiste, un médecin, relevèrent le pauvre jeune homme. Et ce fut une confusion de personnes et de gesticulations, un brouhaha :

— Ah ! mon Dieu !

— Qu'est-ce que c'est ?

— Ouvrez la fenêtre !

— N'ouvrez pas la fenêtre !

— La sonnette !... Ça ne va pas !... Joseph ! Joseph !

On allait, on tournait ;

— Eh bien !... Mort?

— Mort!

— Voilà un tapis bien arrangé!

— Voilà, Madame, le cas le plus foudroyant qu'on ait vu!

— Est-ce qu'il bleuit?

— Je vous dis que le docteur affirme que l'artère carotide n'est pas offensée.

— Mon Dieu, quelle histoire ! Mon Dieu, quelle histoire !

Or, dans ces sortes de moments où le sentiment des convenances est ahuri, les curieux surtout, comme les filous dans une émeute, font les empressés. Le petit Monsieur avait lestement ramassé la lettre et lisait:

« Mon cher Anatole, la personne arrivée de Paris est morte le 29 au soir, mais c'était un homme.

» Nous avons eu le malheur de perdre ma cousine Amélie. Elle nous a été enlevée ce matin. Vous savez combien nous l'aimions tous !... »

— Pauvre garçon !... c'est de l'amour... Qu'il faut être sot pour écrire aussi brusquement !... La douleur est bien égoïste !

— Diable de choléra, répétait l'artiste.

— Oh ! c'est horrible ! dit Mme de Trois-étoiles en respirant son vinaigre.

Le billet n'avait point de date, mais M^{lle} Emma déchiffra le timbre de la poste :

— Orléans.

— Peste ! fit le petit Monsieur bien fait en écarquillant les yeux à la façon des niais de mélodrame, peste ! Orléans ! ma femme est allée tout près d'Orléans !

(1832.)

VII

LA PRIÈRE ET LA CHANSON.

VII

LA PRIÈRE ET LA CHANSON.

Écoutez. Dans un cabaret de cette banlieue de l'Opéra, toujours émérillonnée en carnaval, ce soir on gobelotte, en attendant les violons.

C'est un troupeau de garnements et drôlesses, à pot et à rôt, déjà gris; chacun à sa chacune et le diable au corps chez tous! trinquant! pipant! piaffant!

Et carrément planté sur la nappe, jambe de ci, jambe de là, le plumet sur l'œil, fort en rubans, fort poudré, pimpant et ganté de frais, un beau

garçon chante à casser les vitres, sur l'air : *Vive l'enfer où nous irons !*

 Cette nuit le rire est légal,
 O Folie
 M'amie !
 O Carnaval !
 Jovial
 Féal !
 Vive ton fanal
 Infernal :
 « Bal ! »

 Marchands d'onguents,
 Charlatans,
 Compères et chalands
 Des vendeurs de complaintes,
 Peuple de sots,
 Nos Jeannots
 Vont prendre pour falots
 Vos lanternes éteintes.

 Va ! cher Paris, tu reviendras
 A leur blême
 Carême,
 Quand de Bœufs-Gras,
 D'ébats,
 D'éclats,
 De joyeux galas,
 Tu seras
 Las.

Là! rengaînons les sermons !
Pour quelques rigodons
Votre vertu soupire !
Pourquoi, jaloux,
Pleurez-vous ?
Quand vous prêchez, ces fous
Vous écoutent sans rire.

Tartufe un moment cédera
À Paillasse
La place ;
Et chantera,
Rira,
Boira,
Aimera. plaira
Qui voudra !
Ah.

Des gais amours,
Que toujours
Dispersent vos cris sourds,
La torche se rallume ;
Et gare à vous,
Vertuchoux !
C'est la chasse aux hiboux,
Ceux qu'on trouve on les plume.

Que de plumets ! que de bijoux !
Que de mines
Lutines !
Quels regards doux

Aux trous
Des loups !
Que d'amants jaloux !
Que d'époux
Fous !

Or ça, maris
Bien appris,
Qu'on s'apprête au logis :
Pierrettes se font belles.
Venez, câlins
Arlequins !
Et les Pierrots benins
De moucher les chandelles !

Guidé par ton feu, Cupido,
Dans la foule
Qui roule,
Un Léandre, ô
Mio
Caro !
Trouve en domino
Son Héro !
Oh !

Un Mars, en long
Pantalon,
Va mettre au violon
La Terpsichore antique !
Mais crac ! bravo !

Virago,
Sauvé le caraco !
Ramassez la tunique.

Et si le Turc, au catogan,
Saprelotte !
Se frotte,
Le vétéran
Fanfan,
Vli-vlan !
Renfonce au forban,
Le turban,
Pan !

S'il faut subir,
Pour jouir
D'un moment de plaisir,
Un an de pénitences,-
Péchons ! péchons !
Dépêchons !
Au marché nous ferons
Emplette d'indulgences.

Cette nuit le rire est légal,
O Folie
M'amie !
Du Carnaval,
Jovial
Féal !
Vive le fanal
Infernal :
« Bal. »

Tandis que là-bas, derrière l'église de Saint-Thomas-d'Aquin, il y a une chambrette virginale.

Là, quelques fleurs, un oiseau, un orgue, une bible et le Christ adolescent, dans un cadre à rinceaux ; et Geneviève, une douce enfant.

Avez-vous vu dans un tableau de Benjamin West intitulé : *la Famille*, une jeune mère en déshabillé tout blanc ? une perle ! Comme cela est candide et charmant ! n'est-ce pas ?... Dans quelques années Geneviève ressemblera à ce portrait.

Elle va dormir ; mais, à cette heure elle chante aussi :

Pitié ! pitié, Seigneur ! faites grâce à l'impie !
Si dans les faux plaisirs on égare son cœur,
A genoux à sa place, une chrétienne prie.
 Pitié ! Pitié, Seigneur !

Faites luire à ses yeux votre adorable flamme.
Il marche dans la nuit, pardonnez à l'erreur !
Aux piéges de Satan vous reprendrez cette âme.
 Pitié ! Pitié, Seigneur !

Il va tomber, mon Dieu ! déjà son pas chancelle.
Seigneur, il ne voit pas l'abîme sous la fleur.
Il est jeune, il est beau comme l'ange rebelle !
 Pitié ! Pitié, Seigneur !

VIII

LETTRE A OLD-NICK.

AUTEUR DES *PETITES MISÈRES DE LA VIE HUMAINE*.

VIII

LETTRE A OLD-NICK.

Paris, décembre 1842.

Si tu vas à Tarbes l'année prochaine, mon camarade (ce sera sans doute dans la belle saison), ne manque pas de faire ce que je vais te dire.

Tu t'achemineras un beau matin par les prairies, en remontant le cours d'un de ces gais ruisseaux descendus de la montagne. Bagnères est à trois lieues; c'est une promenade. Tu déjeuneras à Bagnères. Puis, après avoir dit bonjour en passant au bon monsieur Jalon, visité ses collections de stalac-

tites, de reptiles, de papillons des Pyrénées, et admiré ses paysages, tu te feras indiquer le chemin de la capucinière de Médous. A deux pas est Raudéan. Tu y verras la maison natale du baron Larrey. Ensuite tu traverseras le village de Campan. Ne va pas t'extasier trop longtemps devant les merveilles de cette vallée de Campan, pour laquelle notre poëte Ramond craint si fort le voisinage du pic du Midi! Tu auras déploré, au diorama de M. Daguerre, à Paris, les malheurs de la vallée de Goldeau; pareil sort attend celle-ci. « Il faut que le géant soit couché là, dit le poëte, pour que la végétation puisse s'asseoir en paix sur son cadavre. » C'est la fatalité des montagnes ! Mais, tout condamné qu'il soit par la géologie, ce pic orgueilleux attend depuis le déluge pour faire un chaos de ce paradis; il attendra bien que tu sois passé. Encore te faut-il arriver de bonne heure à Grip, si tu veux, pour ton dîner, des truites saumonées pêchées dans l'Adour. Là, ce mets n'attend pas le voyageur.

Après dîner, chemin faisant, tu pourras cueillir des fraises sous les sapins, en montant aux cascades de Grip, et tu croiras rêver ce que tu y verras. Regarde; tu te souviendras longtemps de ces roches moussues, de ces arbres penchés sur les eaux, si tu aimes le pittoresque.

Aimes-tu le pastoral? Monte encore, tu trouveras

les cabanes de Tramèsaïgues au soleil couchant, des bergeries et des bergers. Prends garde aux chiens !

Si le fantastique te plaît davantage, monte, monte toujours, et tu arriveras avec la nuit au sommet du Tourmalet. Ici, mon ami, sous les rayons blafards de la lune, tu sentiras une plume d'aigle pousser à ton berret; le cœur te battra sous ta blouse écossaise aux couleurs d'un clan quelconque, car tu auras vu sans doute errer dans la pénombre, la dame nuageuse et blanche des ballades. Il faut croiser ton plaid sur ta poitrine si tu crains le froid : il souffle, la nuit, un terrible vent au Tourmalet !

Devant toi s'ouvre alors une immense vallée au fond de laquelle un torrent serpente ; c'est le Bastan. Quelques vagues lumières scintillent au loin ; c'est Baréges. Descends ; tu coucheras à Baréges, ou, si tu n'es pas trop fatigué, à Luz, un peu plus loin. Tu coucheras le lendemain soir à Gavarnie.

Le matin du troisième jour (tu te seras pourvu d'un bâton ferré, d'une paire de crampons et d'un havresac garni de vivres), tu iras attendre à l'entrée du cirque que les premiers rayons du soleil aient atteint les tours du Marboré, suspendues au-dessus de ta tête. Tu te dirigeras vers le pied de la troisième cascade à droite. En août, le lit de cette cascade est ordinairement à sec. C'est par là qu'il faut monter.

— Monter?

— Oui, monter, à pic, au risque de te rompre vingt fois les os, et monter pendant des heures; quand tu auras gravi le premier gradin, tu seras élevé d'environ treize cents pieds. Patience! c'est la moitié du chemin.

Il y a ensuite un pic noir à tourner; puis un grand bassin dans lequel il faut descendre, par des crevasses, en s'aidant de quelques aspérités friables qui se brisent et roulent sous les pieds. Il faut remonter de l'autre côté, redescendre et remonter encore. On se trouve alors comme accroché aux flancs d'un pic nommé la Penne de Saint-Bertrand. Ici commence un plateau uni et long d'une petite lieue environ. Il domine, en surplombant, une vallée qui mène en Espagne. Mais il ne s'agit pas de l'Espagne. Seulement, s'il te prend fantaisie de regarder en bas sur le tapis vert de la vallée, d'infiniment petites bêtes blanchâtres, s'y remuant à peine (ce sont des moutons), ne t'aventure pas trop sur la pente de cette roche polie. A ces hauteurs, le vertige vous prend. Admire plutôt en face de toi cette mer de montagnes, et cet horizon bleu, formé de plusieurs provinces, entre les vagues des premiers plans. Quelle gigantesque nature! et pas un homme, pas un arbre, pas une plante! partout de la pierre calcinée par le soleil, ou de la neige; et quelques

nuages en flocons, pris aux dents de ces grandes scies.

Or, c'est pour te montrer cette neige de près et te parler de la Critique, mon camarade, que je t'ai fait monter là. Bois quelques gouttes de rhum, un peu de courage encore, et nous allons arriver à la hauteur où l'on grille au soleil, tandis qu'il gèle à l'ombre. Nous y voici, asseyons-nous et causons.

Vois-tu? ces plaques de neige ordinairement triangulaires, toujours à l'ombre, sont toujours plus petites que l'ombre. Où l'ombre est maintenant, le soleil sera tout à l'heure. Mais le soleil a beau tourner vite, la nuit ne manquera pas de venir, et tout ne sera pas réchauffé autour du pic. La neige est l'exact tracé de l'espace laissé par le soleil.

— Eh bien! dis-tu.

— Eh bien! en me demandant où l'on pourrait loger convenablement les critiques, gens assez gênants par ici (pardon, mon vieux Nick), et toujours jaloux d'affirmer quelque chose de triste, j'ai songé à ces bancs de neige en l'air. Cela leur conviendrait à ravir. N'auraient-ils pas là tout ce qu'ils demandent? Élévation de points de vue, profondeur pour les aperçus, de l'espace à souhait pour les généralités, et surtout éloignement raisonnable des frivoles préoccupations des arts d'ici-bas. Au moins, là, ces sages, qui cherchent partout des raisons de grelotter

au milieu de ces fous échauffés d'un rien, les artistes, au moins les critiques pourraient-ils émettre en toute conscience une proposition incontestable et convenablement ennuyeuse : il gèle pourtant quelque part en plein midi dans le mois d'août.

— C'était bien la peine, répondras-tu, de faire ces deux cents lieues pour arriver à confondre certains critiques avec certains autres !

— Par le critique, j'entends le critique ; je ne veux parler ni de l'envieux, ni du médisant, ni de l'ignorant, ni même du pédant ; j'entends l'homme instruit, laborieux, parfaitement désintéressé, convaincu, sérieux enfin, comme tu es, mon vieux Nick ; et soit que cette critique traite de l'art, image de la vie, comme tu le fais tous les jours, soit qu'elle s'attaque à la vie elle-même, comme tu le fais aujourd'hui.
.

« Paris, décembre 1854.

» Ta copie, cher, et où diable veux-tu que je la retrouve ?

» La rédaction du *National* a coupé là une argumentation par trop éclectique (c'est-à-dire par trop superbement indifférente aux antagonismes du

bonnet rouge et de la cocarde blanche). Elle avait effarouché ce pauvre Marrast, depuis roi de France, ou peu s'en faut....

» Old Nick. »

.

Vous ne savez donc rien positivement, même dans vos sciences exactes ? De quoi seriez-vous certains dans votre critique, appréciation trop grave des fantaisies de la pensée ? Il faut néanmoins le reconnaître, l'habitude de la méditation, souvent dirigée vers les mêmes matières, a, dans vos idées, développé un certain ordre et révélé certaines lois trop enfreintes, peut-être, chez le commun des gens. Vous pouvez suivre plus longtemps dans un sens une série de déductions plus logiques; soit. Mais qui d'abord vous indique ce sens ? qui pose chez vous ces vérités premières d'où la raison doit s'élever ? Ne le sentez-vous pas ? Ne voyez-vous pas vos jugements basés sur cet indéfinissable lien, cette limite indéfinissable entre ce que vous appelez l'esprit et ce que vous appelez la matière, sur l'humeur, enfin ? Vous avez trouvé votre intelligence sur une voie, mais elle ne vous y a pas menés ?

Cherchez bien en vous, et avouez-le maintenant,

votre intelligence vous eût tout aussi bien secondés sur la voie contraire. Ceci posé, il vous resterait encore un aveu à faire, et nous le ferons à votre place : il vaudrait mieux et pour vous et pour qui vous écoute, être divertis qu'ennuyés par ces choses de l'esprit. Vous croyez-vous, aussi, plus à louer pour votre blâme que vous ne l'eussiez été pour des louanges? Au lieu de voir dans l'œuvre ce beau, presque toujours aperçu par l'auteur, au lieu de développer le réel, pourquoi attrister le public, l'auteur et vous-mêmes, par cette recherche obstinée du faux et du laid? Et cette sympathie ne voudrait-elle pas une imagination aussi puissante?

Oh! tu vas dire, vieux Nick, que j'ai tout à l'heure indiqué l'humeur comme cause déterminante. Mais pourquoi faites-vous état d'être de fâcheuse humeur, comme font les panégyristes d'être toujours émerveillés? Toute ombre procède d'une lumière; le mal peut-il exister sans la condition du bien? Le scepticisme est la seule doctrine philosophique (en tant que ce soit une doctrine), la seule qui n'apporte pas avec soi les éléments de sa contradiction, et vous, les critiques, principalement, vous édifiez vos raisonnements sur des bases sans lesquelles on ne saurait où mettre des raisonnements à vous opposer.

Mais pourquoi me fais-tu proférer toutes ces

énormités? Puisque tu montres l'ombre par ici, le soleil est par là. Tu affirmes qu'il faut se placer au nord pour bien voir les choses ; je nie cela ! c'est au sud. Eh bien ! en attendant qu'un tiers nous « départage », comme tu aurais dit jadis, laissons l'art d'écrire. Si l'humeur est sous l'esprit, aussi bien le goût le domine ; et, trop souvent pour mes félicités de lecteur, tu m'as imposé ton goût dédaigneux. Je m'humilie volontiers ; mais la vie humaine, vieux diable ! c'est une autre chanson, et je ne souffre pas aussi bonnement qu'on me désenchante la vie !

Quelle misère d'avoir eu à chercher toutes ces misères ! quelle laborieuse patience à les grouper ! Dis-moi, Nick, tes crins rouges ont dû blanchir à la peine et tes ergots s'user sur ces tristes chemins? Comment ne te seras-tu pas maintes fois, aux coins de ces mésaventures, heurté sans le vouloir à quelques joies? Où as-tu jeté les fleurs qui pendaient à toutes ces épines? Dans quel adorable livre nous as-tu caché les douces et consolantes pensées qui te seront venues, par mégarde, au milieu de ces lamentations, quand tu pleurais ainsi, pour rire, sur les destinées de l'homme? Vieux Nick, vous vous êtes encore fait plus vieux à parachever cette rude besogne ! Mais vous avez désillusionné bien des pauvres êtres, et vous voilà content ! Le beau mé-

tier que vous faites là ! Et comment s'y prendre maintenant pour faire croire aux saintes vérités du sentiment ? Osera-t-on encore parler d'amitié, de confiance, de naïveté, de générosité, d'élan, de pitié? Ne s'aime-t-on pas? ne pleure-t-on pas? ne rit-on pas aussi parfois d'un bon rire ? Saurons-nous cacher une croyance à laquelle votre livre infernal n'adresse pas une raillerie? Une croyance ! une erreur, démon, si vous voulez, mais au moins une erreur souriante ! Comment, rien de gracieux, ni rien de touchant, ne saurait être vrai? Rien ! la vie ne serait que cela ? Voyons! Nick, ne pourrait-on s'entendre?

En vous livrant à discrétion la moitié de notre crédulité, par exemple, ne pourrait-on pas garder le reste? Si vous laissiez croire à ce que promet un regard aimé, on vous abandonnerait peut-être certaines minauderies. On ne tiendra pas absolument non plus à l'authenticité du vin de Champagne, pourvu que vous laissiez quelque inoffensive gaieté au fond du flacon.

Nick, vois-tu, c'est presque sans le savoir que souvent l'on savoure les plus suaves plaisirs. Le matin, en sortant du bal, ou d'ailleurs, auras-tu, parfois, glissé quelque monnaie dans le tablier d'un pauvre homme qui grelottait le long d'un mur?

Va-t-il s'acheter un pain, le bon vieux ? Est-il

allé vers la buvette? Avait-il faim ou seulement voulait-il chercher l'oubli dans la chopine? La grande affaire! Il y a boire et boire : le gobelet aminci et le vin frappé font de ce vice une élégance, n'est-ce pas? A-t-on des loisirs? on est un « viveur », autrement l'on n'est qu'un ivrogne Et pourquoi refuser cette consolation aux tourments de la pauvreté? Serait-ce parce que le vin des barrières est bien mauvais? Allons! n'attachez pas le mépris à notre compassion, et l'on vous livrera, sans trop de regrets, un peu de toute l'admiration que demande la charité des philanthropes.

Nick, il y a des vanités, aussi, auxquelles on tient plus qu'on ne devrait. Aujourd'hui il y a mille circonstances dans lesquelles on voit se mêler les conditions, je veux dire se coudoyer les habits. Il y a encore des *messieurs* et des *hommes;* mais, qu'un homme et un monsieur aient voyagé de compagnie sur ce fleuve « de la vie humaine » dont vous parlez, en bateau par exemple, assez pour se connaître un peu et s'apprécier mutuellement : à l'arrivée, le poignet noirci au soleil serre cordialement la main gantée.

D'un côté, cela veut dire : « Mathieu, il y a bien des jargons qui ne valent pas votre simple parler, bien des conditions moins hautement portées que

vous ne faites la vôtre, et je me sens honoré de comprendre cela et de vous toucher la main. »

« Ce à quoi la main noire répond : Ma foi, Monsieur, vous sentez bon, vous avez des petites bottes luisantes qui font rire, vous êtes ficelé dans votre casaquin comme une demoiselle ; enfin, vous êtes joliment parisien : eh! tenez, c'est égal, vous êtes un homme. » Nick, laissez croire un instant à cette cordialité, et prenez, s'il le faut, l'amour chanté des ambitieux pour la populace et la reconnaissance de celle-ci envers les ambitieux. Pour conserver ce peu de bonheur qu'ont de braves gens à se comprendre, on vous donnera encore trois belles fantaisies politiques : Égalité, Constitution, et Droit de l'homme, et Droit divin, par-dessus le marché ; mais ne blasphémez pas « le Dieu des bonnes gens » : c'est le Père éternel des sociétés.

Il y a bien dans ton livre damné des *Misères* deux bons hommes qui se donnent la main. Ceux-là se comprennent aussi ; mais ce n'est pas dans le bien. Il s'en faut! ils se félicitent d'avoir été méchants comme quatre. Vraiment, il te fallait la traîtreuse bonhomie de Grandville, Old-Nick, il fallait cette naïveté rare du comique dans la forme pour faire passer cette amertume de l'idée. Grandville a-t-il été assez moqueur! assez hypocrite et impitoya-

ble! Mais, vers la fin, sa joie ne se contient plus ; le masque tombe : il lui faut achever ce pauvre bourgeois, ce pauvre grand seigneur, ce pauvre merveilleux, ces pauvres femmes, jusqu'au chat, jusqu'au chien ! Il fait souffrir tout cela, brise tout cela, puis il empile ces martyrs dans un wagon pour les envoyer on ne sait où. On croit que tout est dit; mais, pour le bouquet, bon Dieu! il fait sauter la chaudière! Oh! vous pouvez vous donner la main.

Vous n'avez eu de pitié pour personne, ni l'un ni l'autre : pas une de nos misères n'aura échappé à ce matyrologe. Voyons, vieux Nick, est-ce sérieusement? ne nous rendras-tu rien de tout ce que tu nous ôtes là ? Garde les avares, garde les ambitieux, garde les maris féroces et les tambours de la milice nationale pour en faire n'importe quoi. Personne n'osera te redemander, non plus, les courtisanes, ces crieuses de tendresses qui vendent bravement de l'amour comme on vend du merlan ! (Faire de la beauté un état est bien la dernière des misères humaines.) Au moins nous laisseras-tu l'être choisi dont le cœur, pris ou donné, ne se marchande point? Tiens, je le gagerais, mon camarade, tu nous réserves quelque poëme ambré. Tu vas nous chanter en vers caressants et mystiques une « blonde rêverie du cœur ». Nous allons avoir ce livre-là doré

sur tranche pour le jour de l'an, avec des dessins d'Overbeck.

Quant à ton collaborateur, si j'avais, comme juré, à le déclarer coupable des dessins de tes *Petites Misères,* je voudrais faire condamner Grandville à « illustrer » *le Parfait Cuisinier* ou *le Mérite des Femmes.*

IX

UNE COMTESSE, UNE SOUBRETTE.

IX

UNE COMTESSE, UNE SOUBRETTE.

Un petit salon damas bleu et blanc. — La comtesse est à demi couchée sur une chaise longue, à pieds de bouc dorés, et garnie de satin moucheté à petites fleurs ; — des bergers de porcelaine sur la cheminée.

(Entre Gervaise.)

Madame, voici la réponse. Dauphiné, le valet de M. le marquis, attend là.

(La comtesse ouvre le billet avec empressement et regarde l'écriture d'un air étonné.)

— Qu'est-ce que cela, petite ?...

— Oh! mon Dieu! madame la Comtesse, ce n'est pas ça; c'est cela. Voilà le billet pour Madame. Celui-là, c'est... c'est à moi...

C'est Dauphiné. Il dit qu'il m'aime, comme M. le marquis aime Madame. Ce Dauphiné, il me poursuit de ses galanteries, depuis le soir... que Madame sait bien... où nous attendions, lui et moi, au bout du parc. Et quand il me rencontre, il me barre le passage, il fait des soupirs et me dit des choses; et il me regarde avec des yeux mourants. J'ai dit : Je le dirai à Madame.

Madame saura que M. Dauphiné, tous les matins, apporte des bouquets sur ma fenêtre... et chez eux, à l'office, il ne veut jamais me laisser revenir si je n'ai pas mangé quelque massepain, ou des babichettes, ou des figues. Et encore Madame saura qu'il me faut toujours boire un demi-verre d'un vin sucreux; et quand on donne à M. Dauphiné un billet de Madame, il vous baise la main. C'est fort désagréable!...

(Pendant que Gervaise parle, la comtesse lit bas.)

« Mon adorée,

» Tu m'as attendu hier! et ma tante a voulu

m'emmener chez la duchesse. Tu m'attendras encore ce soir, cher ange, et me voici malade... »

— Tu dis, petite ?...
— Je disais à Madame que M. Dauphiné se donne des airs d'être amoureux de moi ; et même, voilà qu'il m'écrit une lettre. Si Madame avait lu la sienne... Madame est si bonne pour moi !

(Gervaise lit de son côté.)

« MADEMOISELLE GERVAISE,

» Ce n'est pas sans crainte que je prends la détermination de vous exprimer par écrit ce que si souvent ma bouche... »

— Dauphiné ne t'a pas dit si le Marquis accompagnait hier la vieille Baronne à Petit-Bourg ?... ni comment allait son maître ce matin ?
— Je dis toujours à Dauphiné que je ne l'écoute pas. Mais si madame la Comtesse l'ordonne...
— Tu fais bien la sauvage ! Il t'aime donc beaucoup, ce garçon, mon enfant ? C'est un brave garçon, Dauphiné.

— Oh! il est fort galant! si on l'écoutait! C'est lui qui m'a donné ce petit cœur d'or pour ma croix; et mes bas chinés de soie rose, avec des mitaines en fil de Hambourg, très-fines. C'est-à-dire gagnant, parce que c'est Ursule, la femme du cocher de Monseigneur, qui les vendait en loterie, à six blancs le numéro, avec une aune et quart de ruban, de ce ruban-là.

— Il est très-magnifique votre nœud, petite! Comme cela, Dauphiné reste à l'hôtel, ce soir?

— Oh! non, Madame. Car quand Madame aura lu, je lui ferai voir si ce Dauphiné est insolent, et comme il m'écrit de venir à neuf heures, au jardin public. Ne veut-il pas me donner à souper au moulin des Tartelettes, où l'on danse! Il a beau me dire qu'il m'adore, que je suis un ange, une divinité... Mais, mon Dieu! là! Madame pleure encore!...

— Oh! mon enfant, pauvre divinité que la nôtre! Nous voulons qu'on nous adore toujours, et nous ne savons pas être toujours inhumaines... Mais ce n'est rien, va, petite, je pleure tous les jours, à présent : je n'ai plus seize ans, comme toi. Danse, mon enfant, tu pleureras plus tard.

— Madame, je pleure quelquefois de ne pas danser. Mais c'est égal, M. Dauphiné est un malhonnête et je vais lui faire une mine !... D'ailleurs, Madame aura besoin de moi, ce soir...

— Non, petite. Tu fermeras encore ce soir le verrou de la petite porte... et puis, va danser, enfant, va ! je le permets.

Vous serez sage, mademoiselle !

Et puis, écoute encore, petite ; si ton amoureux te dit quelque chose du... marquis... tu me le diras !

X

LES JARRETIÈRES DE LA MARIÉE.

> Le maire a dit : « Je vous unis. »
> L'enfant de chœur, au doux ramage,
> A dévoilé la sainte image ;
> Le prêtre a dit : « Je vous bénis. »
> (*Chanson.*)

X

LES JARRETIÈRES DE LA MARIÉE.

Ce soir, à la maison d'en face, les rideaux rouges relevés en festons des cinq croisées du second étage sont plus éclairés que de coutume. On a tiré les rideaux blancs, qui sont légèrement agités, et ces mousselines brillantes offrent à tous les regards du voisinage comme une fantasmagorie d'ombres bizarres et indécises. Des figures s'agitent, et se poursuivent, se rapetissent ou deviennent très-grandes et disparaissent tout à coup pour faire place à d'autres et revenir. Parfois la scène, après un mouvement confus, reste immobile un instant : puis les têtes sautent comme dans une danse.

Et certainement on danse ; car le suif de deux lampions coule brûlant sur les bornes de la porte ouverte à deux battants : un ruban de voitures s'étend le long des façades de plusieurs maisons voisines. Et quand le landau ou l'omnibus ont roulé avec leur tapage de fer et de vitres, quand l'âne de la laitière nocturne est passé avec son bruit de ferblanc et elle avec son aigre cri ; quand les sabots des cochers de fiacre se sont fixés entre le cabaret et leurs siéges ; quand François a cessé d'appeler Joseph, et Georges de pester contre son maître, et le petit *groom* de rire du haut des coussins bleus de son cabriolet de Thomas-Baptiste ; on entend de la rue comme une musique de danse ; c'est un bal.

Un bal, c'est une corbeille de rubans et de gazes confusément pleine de fleurs fraîches, de fleurs fanées et de fleurs artificielles, parmi lesquelles, à la lumière des bougies, se joue un essaim de papillons noirs.

On se marie dans la maison d'en face. Parents, amis sont accourus musqués et parés : des tantes avec leur gravité solennelle ; des petites cousines, curieuses de tout et surtout d'un mariage ; des *dandys,* dédaigneux parasites apparus un moment pour sourire, du haut d'une cravate, au bouquet virginal ; et, pour en médire, des envieux blottis dans un coin. On y voit de jolies têtes, de frais

atours et des travestissements grotesques ; des maris, des amants, des grand'mères.

Le parquet glissant crie sous les escarpins, les meubles sont pleins de femmes ; l'antichambre est encombrée de manteaux ; et les laquais, pliés sous le poids des sucreries, traversent à grand'peine la foule tournoyante. On va, l'on vient, on se cherche, on s'évite, on s'aborde ; on rit à des riens, l'on en dit sans rire. Les jeunes hommes se plaisantent ; les vieillards se cajolent, les femmes se mordent ; et l'or va et vient entre deux bougies, sous des cartes.

Voici que la musique recommence. Les danseurs s'élancent et présentent leurs gants blancs. La reine des danseuses, la mariée, s'est promise à tous ; elle se donne au premier venu. Ce premier venu va lui jurer que sa toilette est « d'un goût exquis » et son pied « délicieux ». Préoccupée de trop de soins, elle n'a pas entendu, mais elle répond par un sourire qu'elle emporte à la « chaîne des dames »... et qu'elle y laisse : son vis-à-vis, vieil ami de la maison, est aimable à faire trembler la fleur d'oranger !... Et cela se conçoit. A propos d'un mariage, on ne sait que faire de ce qu'on pense, on en rit : c'est le seul jour où la morale bourgeoise avoue l'humanité de l'amour, et sans les affiquets dont elle l'affuble, il n'y aurait pas de quoi rire à pareille fête, pour les invités.

Il est minuit. Une fenêtre s'ouvre; un danseur y amène sa danseuse; et ils causent de l'étoile qui scintille, d'un lampion qui s'éteint, des cochers engourdis... La nuit est douce et limpide... Mais ils ont d'autres choses à se dire, ce sont les nouveaux mariés. La mariée, je la reconnais à sa couronne; l'autre est trop jeune pour être un père, un frère serait moins empressé, et à cette heure, pour toute question illégitime, il est trop tard ou trop tôt. C'est le mari.

Des époux jeunes et seuls, derrière un rideau, quand on danse à leurs noces!... Cela fait plaisir à voir. Je ne sais si mon imagination prête à ces deux silhouettes quelque apparence de tout ce que je suppose, mais je leur vois un air caressant à faire songer au paradis. Après le bonheur d'un semblable tête-à-tête, il y a encore celui de le rêver. La nuit m'abuse peut-être. Qu'importe! le cœur, le croirait-on? me bat pour eux...

Et ces deux êtres, dont les avenirs sont déjà si mêlés, se connaissaient à peine il y a huit jours! C'est une histoire; je veux vous la conter. Un mariage est toujours une histoire.

Du sommet de quelqu'un de ces coteaux arrondis que Bagnères-de-Bigorre étend comme deux bras dans la plaine, vous auriez pu voir glisser lentement, sur la route droite et découverte passant

au village de Trébons, un brillant tourbillon de poussière. C'était la voiture de Tarbes qui, par une belle soirée d'automne (il y a quelque deux ans de cela), s'éloignait de Bagnères au grand trot de ses quatre chevaux, avec sa caisse surannée, à panneaux d'un jaune sale, ses roues grises de boue séchée, son conducteur au béret chamarré et le double rang de paysans dont elle était ornée dans sa partie supérieure.

On entendait encore des dernières maisons de Bagnères cliqueter le sabot ou claquer le fouet ou les accents saccadés du patois gascon, dans lequel s'entretenaient joyeusement les voyageurs de l'impériale, que déjà ceux de l'intérieur du carrosse avaient échangé entre eux les politesses vagues et préludaient à la conversation.

Ces voyageurs étaient un curé de Cadéac, mandé par l'Evêque, et un percepteur de la vallée d'Aure; celui-ci allait faire à Tarbes un versement. Il y avait un gros monsieur revenant des eaux de Baréges; puis deux femmes, dont l'une, élégante et jeune, quittait peut-être aussi Luz et Saint-Sauveur, et allait je ne sais où, en compagnie de l'autre. La dernière portait le capulet rouge des paysannes de la plaine, et cette coiffure paraissait inquiéter beaucoup un petit épagneul anglais qu'une sixième personne tenait entre les genoux.

C'était un jeune homme armé d'un bâton de montagne et vêtu d'une blouse. Cachée en partie sous la visière d'une petite casquette de toile cirée, sa figure expressive était terminée par une barbe assez longue.

On parlait de Rochefort et de Toulon; et ceci à propos d'une boîte de paille d'un travail curieux, dans laquelle le curé venait d'offrir poliment de son tabac. On passa en revue les divers ouvrages des forçats; on dit ce qu'on savait des bagnes, de Bicêtre, des pontons; de la vie misérable des prisonniers en général; de leur prodigieuse persévérance dans tout ce qu'ils entreprenaient. Cette causerie, échappée de la tabatière du curé et farcie de descriptions, s'élança sur le ton du merveilleux, d'anecdotes en anecdotes, parcourant toutes les curiosités du sujet, depuis Galilée jusqu'à l'araignée de la Bastille.

La femme au capulet était flanquée des principaux orateurs, le receveur et le curé, et les regardait tour à tour, attentive à ces intéressants récits; curieuse aussi de l'homme en blouse, son vis-à-vis. Le vis-à-vis ne disait rien et caressait son épagneul en jetant à la dérobée un regard de jeune homme à sa voisine. Celle-ci n'écoutait pas et regardait les champs, les ruisseaux dans les prés, les collines touffues, ces jolis paysages, si variés, à chaque pas,

sur cette route de Bagnères, et auxquels la nuit tombante prêtait déjà de ses charmes indécis.

Les histoires de prisonniers avaient dépassé Pousac. On traversait Trébons, quand le curé, pour ne pas demeurer en reste avec le receveur qui venait de débiter un fait passablement incroyable, reprit la parole : « Il avait ouï dire qu'un de ces malheureux captifs, tourmenté du besoin de remplir de soins quelconques le temps ainsi perdu, et ne possédant qu'un paquet d'aiguilles, les semait au hasard dans l'obscurité de son cachot pour les chercher ensuite patiemment, jusqu'à la dernière... » Ici le curé fut interrompu par une double exclamation d'incrédulité échappée à ses partenaires.

— Ah ! Monsieur l'abbé, c'est trop fort, dit le gros monsieur.

— Allons ! vous plaisantez, Monsieur le curé, dit le receveur.

La paysanne se prit à rire, le petit chien aboya ; le curé était sérieux.

— Mais cela ne me paraît pas incroyable, reprit alors le jeune homme en blouse : Avez-vous été en prison, Monsieur? ajouta-t-il en s'adressant à son voisin.

— Dieu merci, non !

— Alors vous ne savez pas tout ce qu'on peut vouloir quand on ne peut rien ! Monsieur, je viens

d'être détenu, par suite d'un événement assez bizarre, huit mois à Bilbao; huit mois!... et je conçois parfaitement le fait que vient de citer monsieur. Moi-même j'ai fait une folie de ce genre-là.

— Vraiment, dit le curé.

Le voyageur raconta son aventure.

C'était romanesque comme tout ce qui se raconte de l'Espagne. Notre héros avait l'esprit original et facile. Entraîné comme malgré lui par ses souvenirs, il s'abandonna à leur inspiration avec un mélange d'enjouement et de sensibilité. Il plut beaucoup à ses auditeurs. La rencontre de ce singulier jeune homme devenait pour eux une bonne fortune, et, si l'étrangeté de son costume ne les avait pas d'abord prévenus en sa faveur, je ne sais quoi de distingué dans sa manière de dire lui valut bientôt leur attention toute bienveillante. Sa voisine même, oublieuse de la campagne, avait retiré son étroite capote de voyage pour s'adosser dans le coin.

— Pauvre jeune homme ! s'écria le curé au beau moment de l'histoire, et à quoi pensâtes-vous ainsi claquemuré ?

— A quoi je pensais ? reprit le narrateur, ç'a été d'abord au plaisir de conter plus tard mon roman. Mais il faut vous dire que je suis orphelin et il me manquait une mère, une sœur.... une femme qui

m'attendît quelque part, pour me passer un bras autour du cou en me disant : Pauvre ami !

Cette sympathique perspective ne m'était pas indispensable en voyage, mais c'était probablement la seule condition à laquelle je pusse m'arranger d'une prison, car, à peine enfermé, il me l'a fallu. Messieurs, je pensais à me marier.

La joyeuse paysanne jura : *Pet-de-péricle !* ce qui fit encore aboyer le petit chien.

— Taisez-vous, Spot, continua son maître. Oui, je pensais à me marier, et il se passait en moi des choses toutes nouvelles et bien diverses, car cette pensée me fit pleurer d'adord, puis elle m'a consolé. Pendant ces longs mois passés à Bilbao, ce rêve m'a donné des joies que vous ne sauriez imaginer. Vous ne comprendrez pas mon affection indéterminée, cet amour conjugal en blanc, auquel il ne manquait plus qu'un nom. Chaque matin, j'écrivis à ma femme, j'ai écrit sur tout ce qui restait de pages blanches à mon album. Tenez, je me marierais, ne fût-ce que pour adorer la femme qui me dira : — C'était moi ! — Quand et où je la trouverai, je l'ignore ; ce sera quelque part, que sais-je ? Moi, voyageur, je chemine, je vais avec mon épître, qu'en roulant avec vous dans cette carriole, je porte à son adresse inconnue.

Et si vous ne croyez pas à l'homme aux aiguilles de Monsieur le curé, croirez-vous qu'il m'est venu,

parmi bien d'autres, l'idée de faire, avec ma cravate, des jarretières à ma femme ?...

— Mais taisez-vous donc, Spot ! (La paysanne était ravie.)

.... Avec ma cravate de soie noire. Je l'ai défilée, puis j'en ai retressé la soie, j'ai fait des nattes, des broderies, des franges ; bref, j'ai travaillé quarante-trois jours sans relâche.... et j'étais heureux ! Joignez à ceci que j'avais cassé mon canif et que, pour aiguiser mon couteau, j'avais l'anse de ma cruche. Oh ! mais aussi c'est une curiosité ; s'il faisait encore jour, vous les verriez, car les voici... Voici les jarretières de ma femme !

Ici, l'intérêt qu'on prenait à ce récit s'était accru au dernier point, et chacun exprima diversement son opinion. Ce fu une sorte de bourdonnement dans lequel s'éleva la voix claire de la paysanne au capulet. *Aco qu'ey drôle !* fit-elle. Ce à quoi la jeune personne, qui s'était retournée vivement, répondit d'une voix extrêmement douce : *O pla ! Mariouneto....* et comme on exprime une pensée longtemps retenue, ou involontairement échappée à une émotion. Le voyageur connaissait probablement le langage du pays. Cette réponse : *Oh ! oui, Marion, c'est bien drôle*, le charma, naturellement, et c'est à sa voisine qu'il présenta un objet noir sorti d'un portefeuille. Celle-ci, avec une curiosité de femme, s'in-

clina pour saisir l'objet; mais elle s'inclina plus qu'elle ne le voulait faire, car une des roues de la voiture mal suspendue (l'on venait d'entrer dans le village de Montgaillard) ayant dû franchir une auge de bois oubliée dans la rue, le visage de la demoiselle vint toucher celui du voyageur. Cette accolade, bien innocente, mais si positive dans la circonstance et remarquée seulement par eux, fut pour le jeune homme d'un effet magique.

Dans ce cahot, le curé de Cadéac fut aussi presque embrassé par la Mariouneto, dont le capulet, par contre-coup, alla donner de la pointe dans l'oreille du receveur. Le gros monsieur reçut le choc du panneau rembourré. Mais cet accident léger et que l'obscurité rendait particulier à chacun, ne diminua en rien l'envie qu'on avait de voir ou de toucher au moins ces jarretières miraculeuses; et l'étrangère les remit au premier venu après avoir fait semblant de les examiner à la lueur d'une lanterne qui passa près de la voiture ou auprès de quoi la voiture passa.

Le jeune homme et la voisine se retrouvèrent encore près l'un de l'autre dans l'auberge de Montgaillard où l'on venait de s'arrêter. Peut-être allait-il s'élever entre eux quelque tendre débat. Lui, peut-être, plein de son idée romanesque, allait-il vouloir qu'elle y fût de moitié, et elle, refuser.

Mais je ne sais par quelle réminiscence malicieuse

de ce baiser par hasard, il dut faire, en la regardant, un léger mouvement de tête tout à la fois caressant et comique. Il la vit rougir.

— Vous m'avez embrassé, dit-il tout bas, mais vous ne m'en voudrez pas, j'espère.

Il la fixa d'une manière indéfinissable. Elle feuilletait négligemment un petit agenda, toute confuse encore : ce malencontreux cahot l'avait jetée comme une héroïne de roman au milieu du rêve de cet aventurier sentimental.... et l'agenda lui tomba des mains. Il le ramassa plus tôt qu'elle.

— Et pour me prouver que vous ne m'en voulez pas, vous me donnerez ceci ?

Il y a des moments où la bizarrerie est contagieuse : elle lui répondit, comme entraînée malgré elle par le ton de cette soudaine familiarité :

— Et que me donnerez-vous si je vous le donne ?
— Si vous gardiez ces jarretières ?

Elle les examina. — Et votre femme ? lui dit-elle en affectant de rire. Il ne répondit pas, mais comme il la voyait indécise : — Ce ne sera, fit-il, qu'un souvenir de voyage : une pensée de notre rencontre ici. Car avant et après, que de choses entre nous deux ! Demain matin, peut-être, nous serons séparés par bien des lieues.... — Au fait, c'est vrai, dit-elle, mais permettez....

Elle examina rapidement, feuille par feuille, le

petit agenda et le lui rendit, après avoir déchiré quelque chose; probablement un nom ou l'indication d'une demeure.

La seconde moitié de la route fut presque silencieuse. Notre héros avait menti, il espérait bien ne pas perdre de vue l'étrangère. Mais à Tarbes le bon curé ne sut pas le quitter sans lui témoigner tous ses regrets ; et les affectueux compliments reçus et retournés, les deux femmes n'étaient plus là. Il fut impossible à l'Espagnol de savoir, quoi qu'il fît, ce qu'elles étaient devenues.

Et il envoya l'homme de Dieu au diable.

Il y a deux mois environ, le voyageur en question sortait du Café de Paris en s'acheminant par un de nos boulevards, si divers d'aspect dans leur circuit. Ce long ruban présente au promeneur qui le parcourt, les images vivaces de différentes époques. La Chaussée-d'Antin est devenue, depuis quelques années, la capitale des quartiers de Paris et les innovations successives en tout ce qui fait nos différentes physionomies ne sont réellement récentes que là : c'était le vestiaire de la mode française, qui vient de se nommer la *fashion*. Mais pour aller faire son tour d'Europe, la Mode ne prend pas les boulevards, et comme elle diverge en spirale, elle ne revient souvent là qu'après avoir passé par

Vienne ou par Saint-Pétersbourg. Loin de parcourir cette voie continue, on croirait qu'elle la traverse dans le cours de capricieuses circonvallations. Ainsi, on part aujourd'hui de chez Tortoni, on arrive hier au théâtre de Madame ; on est sous l'Empire à la porte Saint-Martin ; bref, on se trouve à la porte Saint-Antoine le lendemain de la démolition de la Bastille.

Si vous avez erré, par quelque belle après-dînée, sur les boulevards ou vers les quais, vous connaissez l'escamoteur Miette, « ancien militaire ! pensionné » de l'État ! inscrit sur le grand livre de la dette » publique ! et propriétaire à Paris, rue Dauphine... » de la célèbre ! poudre ! persane ! » Vous connaissez son étalage de physique expérimentale, sa grosse caisse, « ses petits paquet à la portée de tout » le monde ! » Vous avez vu son sourire astucieux et moqueur, son aplomb imperturbable. Tour à tour paillasse, orateur et marchand, ce baladin semble parodier l'Époque dans la personnification grotesque d'un prospectus. Notre ami le rencontra au Château-d'Eau, protégé contre les ébats des gamins, les flots de la foule et la boule des jeux de quilles, par un cordon de bonnes d'enfants, de filous, de soldats et de grisettes ; de toute cette population métisse, agglomérée au soleil entre la ville et le faubourg.

La poésie mystérieuse du Diorama, le religieux silence de ses chambres obscures offraient un étrange contraste avec les joies de cette criarde animation du boulevard. On voyait là, d'abord, Paris, la métropole du monde intelligent, la ville plate et large; Paris moderne et la multitude de ses maisons dominée, de place en place, par des monuments d'un autre âge, debout comme des récifs dans cette mer de toitures : tableau tout bleu d'air et de distance, ne disant presque rien de tout ce qu'il recèle, trop grand pour l'œil, inappréciable pour la pensée.

Puis, le jeune homme se sentit mollement entraîné avec le pavillon gothique, et dans le trajet circulaire d'une croisée à une autre, il reporta son regard ébloui sur les étrangers qui l'entouraient, société silencieuse en rotation sur elle-même. Il se trouvait assis auprès d'une femme dont le galbe gracieux se devinait à peine dans l'ombre, et quand le ciel du *Déluge* vint projeter sur elle sa blafarde lumière, il put distinguer à peine une capote élégante et un gant jaune, une manchette, de ces riens, inaperçus par le commun des gens ; mais auxquels d'autres se devinent et s'apprécient. Ce fut tout ce qu'il put en tirer.

Dans le tableau du *Déluge* il retrouva ce sentiment du vaste, développé dans les estampes de *Josué*, de la *Mer Rouge*, du *Festin de Balthazar*.

C'était l'œuvre de l'anglais Martinn, épanouie sans être agrandie, et revêtue du prestige des couleurs et des magies de la dioptrique.

Mais voici qu'à peine revenu à la lumière et à la réalité du boulevard, notre voyageur a perdu son portefeuille (l'agenda que vous savez, de l'auberge de Montgaillard). Cet objet lui rappelait vaguement une émotion bien lointaine, et depuis Montgaillard, il avait éprouvé bien des émotions.... mais il tenait à cela comme un voyageur tient à un souvenir.

Il revint donc, et pria qu'on l'aidât à chercher. Une lanterne fut décrochée par un complaisant bonhomme, et l'on procéda, à pas de loup et à voix basse, dans les corridors sombres d'abord, et ensuite, sous les banquettes de la salle mobile.

Or, la personne de tout à l'heure était encore à la place où nous l'avons laissée. Les femmes, vous le savez, sont impatientes des lumières éteintes. Celle-ci s'était déjà agitée en tous sens dans la petite place qu'elle occupait. Absorbée dans une pensive contemplation, la tête légèrement inclinée, les yeux fixés sur l'Arche sainte, elle avait d'abord laissé courir ses doigts blancs et menus dans les boucles de ses cheveux blonds. Puis, ressaisissant d'une main distraite le léger lorgnon qui, de son

sein, pendait sur le velours du balcon, elle avait failli s'en donner à travers le visage, en le faisant pirouetter autour d'un doigt. Puis, c'était une manche incommode dont les plis resserrés froissaient outrageusement le satin de son épaule. Et, mobile et distraite, la petite main était redescendue au contour du genou où, à travers trois légers tissus, elle ramenait habilement le fin coton d'un bas blanc. Enfin, cette main inquiète avait rencontré, au brodequin de soie, un lacet libre du nœud, se jouant à l'aventure. Ici la dame, sur la foi instinctive de l'obscurité, avait posé un pied sur son genou, à la manière d'un Oriental qui fume son chibouque. Et, se penchant vers quelqu'un, tout en formant les boucles d'un nouveau nœud, elle demandait si ces deux animaux qu'on voyait isolés sur un rocher, à droite, étaient des bœufs ou des loups, quand un léger craquement à côté d'elle la fit tressaillir et jeter un cri... Il y a de ces petits cris de femmes qui n'épouvantent personne, mais dont la nature, toute particulière, fait retourner vivement la tête à tous les hommes.

La lueur soudaine et indiscrète de la lanterne venait de s'arrêter, sans façon, sur le bas blanc effaré.

Et le bonhomme, dont l'œil avide de porte-

feuilles suivait les oscillations de cette traîtreuse lanterne, parmi les bottes vernies, les pieds de fauteuil et les souliers de prunelle, ne vit ici qu'un dernier espace, vide de l'objet perdu. Il répéta à voix basse : « Bien sûr, s'il était ici, Monsieur, on le retrouverait. »

O bonhomme! le voyageur retrouvait bien autre chose! Les franges noires des jarretières de Bilbao ne seraient pas passées inaperçues à ses yeux, n'y fussent-elles apparues qu'un instant. Il savait trop bien les moindres détails dont il avait enrichi si péniblement son œuvre. Ce luxe inutile, du reste, ne procurait à ces jarretières, après ce qu'elles pouvaient avoir de curieux, que le désavantage assez grave de mal attacher les bas.

On pourra dire : Les voici bien singulièrement retrouvées! Mais, pour peu qu'on y réfléchisse, on conviendra qu'il ne fallait rien moins qu'une circonstance extrêmement hasardeuse, pour qu'elles se retrouvassent.

Le jour commence à poindre, les laquais réveillés s'agitent, les équipages roulent au logis, les danseurs endormis et les toilettes fanées. Et derrière les rideaux rouges, les lumières pâlissent et se déplacent. Il vous importe fort peu, n'est-ce pas? de sa-

voir ce qui se passa entre le Diorama et le bal. Je ne vous dirai même pas si la mariée est jolie; je puis certifier seulement qu'elle a une jambe « ravissante. »

XI

MADAME ACKER.

XI

MADAME ACKER.

Il n'y a pas bien longtemps qu'un vitrier de la petite ville de Nogaroulet (pays perdu entre Auch et Toulouse) fut chargé de réparer une sorte de hangar fermé sur la place et de vitrer la devanture en manière de boutique. Or une boutique à Nogaroulet était alors une des choses connues par ouï-dire, une curiosité tout aussi nouvelle que pourrait l'être, par exemple, une frégate royale à Paris ; car aujourd'hui même, la boutique en question, peinte en vert et en jaune, est encore, je crois, la seule de ce petit pays.

Mais ce luxe, prodigieux sans doute pour eux, intéressait moins cependant les habitants de Nogaroulet que la nature inconnue du nouvel établissement. Le propriétaire, arrivé depuis peu de jours on ne savait d'où, s'était montré jusqu'alors aussi peu communicatif que peu soucieux des affaires d'autrui.

Était-ce un bureau de perception ou une étude de notaire? Le juge de paix devait-il être changé? On fut même jusqu'à se demander si, Nogaroulet pouvant être devenu par faveur chef-lieu d'arrondissement, ce nouvel édifice ne serait pas l'hôtel de la sous-préfecture.

Le nom de *Jecker Acker* peint d'abord en grosses lettres, au-dessus de la porte, ne fit qu'augmenter la curiosité générale. Quelques jours seulement après cette première indication, le vitrier sut lui-même ce qu'il devait y ajouter, et il écrivit enfin, à la grande satisfaction des habitants de Nogaroulet, au-dessous du nom du magistrat présumé :

Cordonnier pour homme et pour femme.

Tous les soins du nouveau marchand pour achalander sa boutique, se bornèrent à ce frontispice ; et après la déclaration officielle et laconique de sa position sociale, sans faire un pas de plus au-devant des gens, il ferma sa porte et attendit.

Et ce fut inutilement qu'on vint regarder par les vitres de ce mystérieux logis, comme on va voir le lion d'Afrique ou l'ours des montagnes à travers les barreaux d'une cage : le sauvage industriel restait dans son arrière-boutique, blotti derrière ses œuvres, ne laissant rien aux investigations curieuses de ses voisins, absolument rien à voir de plus surnaturel que des souliers.

Ce monsieur Acker vivait seul, ouvrait et fermait sa boutique lui-même, ne paraissait pas savoir le français au-delà de mots de son commerce, et mangeait chez lui. Il était grand, blond, laid, mal fait, et, quoique jeune encore, il portait des lunettes. Enfermé chez lui toute la semaine, il sortait le dimanche : ce jour-là il se montrait vêtu d'une courte redingote, contrastant d'une manière comique avec la gravité de sa démarche ; on ne le voyait jamais à la messe, mais on le rencontrait dans la campagne, sifflant un air allemand bien étrange, ou fumant dans une énorme pipe de buis qui ne le quittait point. Fort poli, du reste, il ôtait sa petite casquette à tout venant pour dire :

Pon chour, Monsié.

Mais jamais rien de plus.

Les jeunes filles s'en moquaient entre elles, et les garçons lui auraient bien joué plus d'un tour ; mais il y avait dans son regard fauve un certain reflet d'on

ne sait quoi. Cela pouvait rendre douteux le succès d'une plaisanterie, et cela faisait peur aux petits enfants.

Les premiers échantillons obtenus de son savoir-faire lui valurent bientôt de nombreuses pratiques, et Marianous entre autres : Marianous, la plus jolie fille, la plus courtisée, la plus dédaigneuse de tout Nogaroulet, et elle vint pourtant, l'une des premières, tendre son petit pied à l'industrie de l'étranger.

Car Marianous n'était pas moins curieuse qu'une autre, de voir de près le monsieur Acker, tout en le trouvant fort laid. Pour elle, d'ailleurs, un cordonnier était un homme important : elle avait le pied joli. Soigneuse de cet appât dont elle était toute fière, elle avait su apprécier, au passage de mainte Parisienne, et les avantages d'un brodequin, et les perfections d'une pantoufle ; et brodequins et pantoufles lui avaient laissé de vifs désirs. A ses yeux, faire de ces choses n'était plus un métier, c'était un art sérieux, un art que réclamait ce pied mignon ; mais un art encore en enfance à Nogaroulet. Dans son instinct d'élégance, elle y rêvait un soulier, la coquette, comme la belliqueuse Jeanne d'Arc devait avoir rêvé son casque à Vaucouleurs.

Aussi pour Marianous, la comique gravité de Jecker Acker et les bizarreries de sa manière de

vivre, témoignèrent-elles de cette supériorité impatiemment attendue ; et, tout d'abord, l'œil chatoyant de l'étranger imposa à la fillette une sorte de foi : comme fait au malade un médecin. Pourtant, si Jecker Acker comprit cette sympathie, il s'en prévalut sans paraître la partager, ce qui l'augmenta peut-être. Donc, impassible, malgré tant de bienveillance, le cordonnier se baissa pour prendre mesure, tout simplement. Quand il se releva devant la pauvre enfant dont l'imagination trop vive était déjà loin des visées permises à première vue, et qui, peut-être, sans le savoir faire, déjà demandait de l'amour, le regard d'Acker, dédaigneusement resté dans la vie positive, ne promit que des souliers.

Elle n'était pas venue chercher autre chose dans cette boutique ; pourtant ce ne fut point assez. Ne savait-elle plus que faire, la jolie fille, de tout ce dont celui-là semblait ne pas vouloir ? manquait-elle donc, pour garder son cœur auprès de lui, d'un peu de toute cette force avec quoi elle l'eût refusé ? La jolie Marianous, entourée d'attentifs, et sautillant, vive et légère, de plaisir en plaisir, si peu soucieuse des soupirs et des bouquets; elle venait de s'arrêter inquiète et préoccupée devant ce rustre accroupi dans son odeur de cuir. Ainsi, la fauvette, fascinée par le regard du reptile, est étonnée de sa béante et stupide immobilité, et elle oublie de voler.

Saurait-on jamais le pourquoi du cœur chez les femmes ?

Et serait-il donc vrai que, parfois, il suffit pour les attraper, ces oiseaux si légers, de ne point courir après eux ?

Je ne saurais vous dire tout ce qu'il y eut d'inaccoutumé entre cette première entrevue et une intimité plus étroite, enfin résumée par un mariage. Par exemple, un dimanche des Rameaux, Marianous s'était montrée à toute la ville, fière de ses souliers neufs, et comme une dame de haut lieu ne l'est pas de son écu, elle avait rencontré, vers le soir, Jacker Acker au bout du pays. Soit par reconnaissance, soit pour narguer son peu de courtoisie, elle lui fit un : « Bonsoir, monsieur Acker, » tout affectueux, tout plein de félines coquetteries : puis sans même attendre qu'on lui rendît ce bonsoir, et collant sa robe sur ses jambes pour montrer ses deux petits pieds joints, elle jeta au passage de l'Allemand une de ces phrases, qui d'ordinaire résument une conversation et ne la commencent pas ; et cela avec une impérieuse familiarité. Etourdi par cette sorcellerie, l'étranger perdit contenance et ne sut plus passer outre.

Et comme un Sarrasin arrêté dans le désert par le défi d'un preux chevalier et désarçonné au premier horion, Jacker Acker, tout à l'heure si fort de

son flegme, chancela à cette audacieuse attaque d'une jolie fille empanachée d'un bonnet des dimanches, toute cuirassée de ses coquetteries et piaffant çà et là dans ses petits souliers.

En s'arrêtant, malgré sa coutume, le mécréant demanda merci, et, dans ce moment d'un rude combat, il avait laissé plus de mots sur la place, qu'il n'en dépensait d'ordinaire en huit jours.

Nul ne sait s'il crut perdre à cela, ou s'il crut y gagner ; car, je vous le dis, ce coupeur de cuir était un homme fermé (si c'était un homme), et il aurait été bien difficile de le voir rire ou pleurer sous son vilain masque.

Quant à Marianous, si elle avait cédé à la vanité de l'apprivoiser, elle en eut peur sans doute et n'osa plus retirer sa main, quand cet ours lui tendit la patte. Pour le père de la jeune fille, vieux médecin sans malades et presque sans écus, il put voir dans cet accouplement étrange un « établissement » comme on dit. Marianous avait néanmoins perdu toute sa gaieté. La veille de son mariage, surtout, elle était préoccupée d'une vague inquiétude, et comme à l'approche d'un de ces jours que des regrets doivent suivre. Cette poésie des transactions double le manteau royal un jour de sacre, et le sarreau de toile un jour de foire. De la capitale au hameau, du pâtre à l'empereur, elle enveloppe le

fils de famille empruntant sur hypothèque, l'armateur au départ du navire, le jeune homme perdu livré au recruteur, la jeune fille qui se marie ; et ce bon sens des sottises à faire, nommé pressentiment, ces ironiques conseillers de la conscience, toujours venus trop tard, pour vous crier : « Prends garde ! » avaient troublé la jolie fiancée dans les apprêts de sa fête, en mêlant des regrets de ce qu'elle allait laisser, aux désirs incertains de ce qu'elle allait prendre.

Une jeune fille ne quitte pas sans quelque souci, même pour être la mieux chaussée de son village, et les douceurs du toit paternel, et les caresses d'un vieux père, et la danse du dimanche et les soins d'un amant..... Et Marianous avait un amant (quelle jolie fillette n'a pas un amant ?). Et pour devenir madame Acker, Marianous allait quitter tout cela ; et vous allez voir comment cette ambition devait lui coûter cher.

La veille de son mariage, Jecker Acker s'enferma dans son arrière-boutique, comme il faisait chaque nuit pour sa besogne. Cette fois il allait veiller pour Marianous, pour sa femme. C'était peut-être une galanterie qu'il voulait faire ; peut-être encore partageait-il la vanité de sa fiancée. Mais il aurait été impossible de savoir la pensée de cet homme étrange, et de dire s'il était mû par le sentiment attentif et caressant d'un nouvel époux ou par un

orgueil de métier ; on aurait pu croire aussi, à la bizarre expression de son visage, que, dominé par une pensée mauvaise, il était venu dans ce mystérieux laboratoire pour y composer quelque maléfice.

L'Allemand chercha, parmi les pieds en bois, autour de l'escabeau dépaillé sur lequel il était assis, la forme choisie pour sa fiancée : et, le coude appuyé sur un genou, il se mit à examiner ce squelette de pied, dans l'attitude d'un philosophe qui, face à face avec un crâne humain, médite des vanités humaines.

Une petite lampe éclairait à travers une boule d'eau le logis mystérieux ; et dans ce moment, la blafarde lumière glissait sur cette tête anguleuse, dont les cheveux jaunes et brillants illuminaient les contours et donnaient à la face une expression horrible. Ce regard fixe où scintillait un étrange reflet, tombait sur toutes les facettes de ce pied de bois. Jecker le tournait avec lenteur dans sa large main, et il semblait l'examiner avec une laborieuse attention, comme si l'on pouvait accomplir quelque haineux projet sur sa surface polie, comme si l'on pouvait y rencontrer quelque mal à faire. Il semblait y avoir dans ce regard, dans cette attitude, de la profondeur et de la méchanceté.

Puis Jecker Acker se mit à racler la forme en divers endroits avec un morceau de vitre, mainte

fois brisé dans sa main osseuse. Il regardait de temps en temps les progrès de son ouvrage, avec une sorte d'attention défiante, comme ferait un sculpteur retournant son chef-d'œuvre. Et il y avait sans doute beaucoup d'art dans cette préparation. Elle dura plus d'une heure, et cependant il était resté presque immobile.

Puis, ceci terminé, l'étranger se leva, et, aussi négligemment qu'il avait été tout à l'heure attentif, il déroula une peau de chèvre accrochée au mur par une manche ; et dans cette peau, à l'aide d'une lame tranchante, il découpa quelques morceaux ; puis il tailla deux petites semelles dans un cuir plus épais. Et les frappant sur son genou d'autant de coups peut-être qu'elles devaient faire de pas, il marquait, en sifflant, la mesure d'un air ; mais quel air ! un mélange inouï : imaginez quelque chose comme un semis de fariboles entrecoupées de lamentations, dans un plain-chant doucereux. Cette musique vous eût fait rire et tressaillir et grincer les dents.

Et vous eussiez été saisi par le prestige du clair obscur dont la magie se répandait, dans ce tableau enfumé, sur des peaux racornies, des os polis, des jattes d'eau, des tenailles ; sur tous ces outils chatoyants, ces rognures bizarres dont il était meublé et qui grimaçaient autour de Jecker, comme des

signes cabalistiques ou les farfadets immondes d'une nuit de sabbat ! Son visage venait de changer tout à coup, et n'avait plus (il faut le croire) que cette sorte d'enjouement narquois dont se pare l'habileté d'un artisan, mais il vous eût paru sourire à quelque satanique intelligence.

Cependant, la peau de chèvre amincie s'appliquait exactement sur ce bois tout hérissé des clous qui la fixaient ; et sous les doigts rapides de l'ouvrier, armés de l'aiguille recourbée, le soulier bordé de petits trous, bien vite remplis par des fils croisés, le petit soulier se forma comme par enchantement : un joli soulier ! Il n'est pas de femme qui n'eût été vaine de le pouvoir chausser ; qui n'eût été jalouse de Marianous, tout en la plaignant pourtant. Car la pauvre fiancée, si dans cette dernière nuit de jeune fille où elle pouvait encore rêver à de moins tristes amours, elle eût vu son époux du lendemain, il lui aurait fait peur, tant cette prodigieuse activité l'avait rendu laid, tant ses bras nus étaient affreux à voir, tant il sifflait horriblement : et quelle main noire et poisseuse !

Pourtant, le lendemain le curé avait revêtu sa belle chasuble, on avait vu briller dès le matin l'innocente épée du défenseur de Dieu, l'autel était paré ; le lendemain l'encens brûlait au pied de la mère du Rédempteur, toute jonchée de fleurs et de

rubans. Marianous franchit d'un pied léger le seuil de la chapelle, pieuse et jolie commensale de la maison du Seigneur. Elle vint appuyer le menton sur la sainte Table, en compagnie de l'homme de son choix, humblement plié en trois à ses côtés, et qui devait se relever son maître.

Et le curé leur dit, cet homme de l'avenir si précautionneux du présent, ce qu'il s'était chargé de dire à tous ceux qui se marient :

« *Vous vous mariez !* »

Puis il se retourna vers le Seigneur et dit :

« *Ils se marient !* »

comme il avait dit par trois fois du haut de la chaire :

« *Ils vont se marier !* »

Et l'orgue joignit l'allégresse de toutes ses flûtes au fronfron du serpent; chaque fidèle apporta le tribut de sa dévote mélodie dans ce chant commun, riche et pompeux orchestre que dominait la voix glapissante des petits enfants de chœur. Indociles chérubins, ceux-ci se donnaient des coups de pied

tout en chantant les louanges de Dieu ! et les cloches en branle crièrent à tous les environs :

« *Il y a ici des gens qui se marient;* »

solennité qui fit aboyer les chiens.

En sortant de l'église, Jecker Acker se montra aux flots des paroissiens répandus sur la place, avec sa jolie femme. Il avait cet air officiel dont on ne l'avait jamais vu changer, et qui lui servait indifféremment à vendre des souliers, à fumer sa pipe ou à se promener le dimanche; économie d'expression dans laquelle l'impassible étranger venait de se faire aussi une figure de marié couronnée d'un chapeau neuf. Mais cette coiffure surannée, quoiqu'elle eût conservé comme par miracle toute sa fraîcheur et son élégance primitives, mal accoutumée à la tête, dut rester au sommet, vu l'ampleur de la chevelure.

Marianous, dont les yeux étaient modestement baissés vers la terre, maintien convenable à sa modestie de femme autant qu'à son amour pour ses petits pieds, crut devoir adresser à son mari un mot de remerciment à propos de sa chaussure; étrange épanchement à pareille heure, quoiqu'il peignît si bien le caractère et le genre des félicités de la fillette.

Mais cependant, ce gentil soulier, tout en ne la blessant point, lui tenait le pied dans une sorte d'engourdissement dont elle se plaignit. Alors, le nouveau mari se retourna vers sa femme, malgré la roideur de son ample col de chemise, et lui adressa, avec la gracieuseté d'un sourire, le plus plaisant qu'il sut faire, cette aimable réponse :

« *C'est pon, matame Ackre, pour rester chez fous ;* »

plaisanterie prussienne. Cela put donner à la jeune femme un avant-goût de sa nouvelle condition, et lui montrer combien ce paradis du mariage promis à la sagesse des jeunes filles, allait être étroit pour ses allures.

Quelques mois après son mariage, Mme Acker se fit belle un matin et sortit de son magasin de souliers, dans le but de faire quelques visites. Tout son air était changé ; quelque chose de mélancolique et de sérieux était répandu dans toute sa démarche ; la jolie fille était encore une jolie femme ; mais elle n'avait plus ce libre enjouement qui naguère donnait tant de charmes à sa naïve coquetterie. Elle passa devant l'église pour arriver à la maison de son père...

Puis, machinalement, elle se trouva à l'extrémité de la petite ville, suspendue comme un promon-

toire au-dessus de la route d'Auch. La matinée était belle, et deux amies d'enfance, deux jeunes filles enjouées, curieuses et coquettes comme elle l'était naguère, et qu'elle n'avait pas vues depuis ses noces, demeuraient dans une métairie à un quart de lieue de là, sur la route.

Il était si simple à la jeune mariée d'aller revoir ses jeunes amies; elle les aimait tant et avait tant de choses à leur dire ! Pourtant Marianous jeta un regard rapide sur les maisons de la petite ville dont les fenêtres tournées vers la route semblaient l'inquiéter. Puis elle descendit, et, comme indécise encore, elle s'arrêta un moment; et on la vit enfin se diriger vers la métairie.

C'est une route délicieuse d'où, çà et là, on aperçoit déjà la chaîne immense des Pyrénées dans un lointain magique, et le galbe incertain de ces pics nombreux, qui, le matin, se perdent dans les fantaisies des nuages de l'horizon; et dont les neiges brillent au soleil de la Provence comme des ciselures d'argent. Ce profil de femme, effleurée par le soleil, et nettement dessinée sur un fond brumeux, eût été une bonne fortune pour un peintre voyageur. La robe d'un vert foncé, le tablier de soie noire et les rubans roses du petit bonnet flottaient au vent d'Espagne ; charmante figurine jetée

comme par fantaisie dans ce beau paysage de la Gascogne.

On voyait encore Mme Acker comme un point presque imperceptible sur la route, lorsqu'on vit passer aussi le cordonnier, marchant à grands pas, comme il le faisait le dimanche, avec son visage impassible ; seulement il n'avait pas sa pipe ; et quelque chose qu'il tenait dans la poche de sa courte redingote, ajoutait encore, s'il était possible, au comique de sa démarche.

Marianous ne trouva dans la vaste cour de la métairie, où elle venait d'arriver, haletante de sa longue promenade, et fraîche comme un enfant qui a couru le matin, que des poules et un énorme chien de montagne. Le chien vint à elle comme vers une amie : Bonjour, mon vieux, bonjour ! Oui, oui, vous êtes bien beau ! A bas, Mounnée, à bas, monsieur ! dit-elle tout haut, comme pour attirer les gens du logis. Cependant personne ne se montra, et la jeune femme dut se déterminer à entrer.

Ce fut avec une sorte de résignation qu'elle gravit les premières marches d'un petit escalier pratiqué dans une de ces tourelles extérieures où de larges croisillons conservent aux pignons dentelés des vieux manoirs de l'Aquitaine leur physionomie de moyen âge. Les jeunes amies habitaient d'ordinaire une vaste chambre au premier étage, dont les

fenêtres tournées de l'autre côté, vers le pays des Basques, étaient ombragées sous des feuillages grimpant le long des murs crevassés, ou atteintes par les hauts panaches d'un vaste champ de maïs.

Mais, quand elle dut passer devant une petite porte cintrée, à mi-étage, et enfoncée dans le mur épais, son cœur battit avec violence. Elle éprouva cette sorte de vertige qui s'empare du voyageur séparé d'un précipice par une planche de sapin. Et là, elle s'appuya sur la quille de pierre, comme charmée par le son d'une flûte.

Ici, Mounnée, qui l'avait suivie, recommença ses caresses, et bondit autour de la jeune femme immobile et effrayée de sa joie. Car dans le passage étroit, le chien ami frappait le seuil du poids de ses ergots tout en battant la porte de son énorme queue, et, chose fâcheuse mais désirée peut-être, la musique cessa et la porte s'ouvrit.

Savez-vous ce qu'éprouve une femme quand, après avoir disposé d'elle, elle se retrouve, un jour, devant celui à qui elle s'était promise? Ce doit être un de ces instants de sa vie où toutes les peines souffertes petit à petit pour oublier, se ressentent en une fois. Et puis à une affectueuse pitié ne doit-elle pas mêler un vague besoin de consoler celui qu'elle a trahi, celui de le venger d'elle-même, et peut-être de l'autre.. Dans un pareil moment, on

peut oublier beaucoup à force de se ressouvenir....
Marianous ne songea plus au prétexte de sa visite
et à la seconde moitié de l'escalier.

Déjà, depuis un quart d'heure, Mounnée, resté à
la porte, en regardait patiemment les jointures,
penchant sa tête d'un côté ou d'un autre avec une
comique attention. Ses oreilles dressées et un mouvement de sa queue, lui donnaient cette expression
d'intelligence si plaisante qu'ont parfois les chiens,
quand soudain il sauta d'un bond dans la cour,
pour y mal recevoir un nouveau venu dont son
instinct avait deviné l'étrangère allure : c'était
M. Acker. Je ne sais quel instinct de mari l'avait
amené là, lui; quelle seconde vue méfiante ou jalouse l'avait conduit à cette métairie, ni ce qu'il
avait appris de ses habitants, cet homme dont
personne n'apprenait rien. Mais quand Marianous,
en le voyant de la fenêtre, voulut s'élancer au premier étage où elle pouvait encore arriver avant lui,
son pied engourdi ne la soutint pas (la pauvre mariée avait ses souliers de noce), et elle retomba assise, comme si une main de fer la retenait par le
pied, la jeune épouse, dans ce logis d'un jeune garçon.

Et le fatal Jecker Acker venait là, comme un
paysan vient dans un champ de luzerne où il a vu
entrer une alouette aventurière attirée par le chant

du mâle, quand il sait qu'un lacet la retient par la patte. Le bruit de ses pas l'épouvante. Qu'importe au croquant? il n'en va pas plus vite ; la pauvrette ne peut plus s'envoler, et souvent le bourreau, dans sa tranquille atrocité, se gratte la tête ou se mouche avant de se baisser pour la prendre, la pauvre amoureuse, et pour l'étouffer.

Malgré Mounnée, Acker monta le demi-étage, et se présenta terrible, sur le seuil de la petite porte, à sa femme éperdue et au jeune homme. Celui-ci, dans le conflit de ses émotions diverses, était resté, comme elle, dans une sorte de torpeur.

Le cordonnier tremblait si singulièrement, qu'on n'aurait pu dire si c'était d'aise ou de colère : mais il était bien pâle. Une lueur de méchante intelligence éclaira un moment son regard fixe, et une grimace de sourire montra des dents serrées et brunies. Sa petite casquette laissait échapper ses cheveux plaisamment ébouriffés par le vent de la route. Il fallait avoir bien peur de cet homme pour n'en pas rire...

Il tenait la porte de sa main gauche, et, répétant à Marianous, qui venait de faire encore un vain effort pour se lever, cette plaisanterie du jour de son mariage :

« *C'était pon, matame Ackre, pour rester chez fous,* »

Le mari lança violemment ce qu'il avait apporté dans sa poche, et la pauvre Mme Acker, en retombant, le reçut à la tête : c'était la forme de son petit pied !

Quand les deux sœurs accoururent au cri de Marianous, elles la trouvèrent évanouie; Jecker Acker avait disparu. Jamais on ne l'a revu à Nogaroulet depuis ce jour, et personne n'a su où il était allé.

Depuis ce jour, Marianous est folle. On dit que la pauvre femme, assise toujours dans sa chambre de jeune fille, d'où elle ne sort pas, a choisi d'énormes souliers, les plus grands de sa boutique, et qu'elle ne regarde plus jamais ses petits pieds. Mais les pieds des autres femmes sont, pour elle, le sujet d'une bienveillante inquiétude, et, à chaque instant, elle se baisse et demande à ses amies si leurs souliers ne les gênent point.

Si par hasard vous alliez à Nogaroulet, les gens du pays vous montreraient une boutique encore déserte, et dont les volets sont fermés depuis le jour où Jecker Acker l'a quittée, pour courir après sa femme. Et l'on vous contera cette histoire, où vous verrez une punition du ciel dans un époux vengé, si vous avez un peu de moralité. Ou, si vous aviez le malheur d'être moins dévot que romanesque, vous y pourriez voir une machination du diable pour venger un amant.

On pourra tirer aussi de ce fait un exemple remarquable au profit de la sollicitude des mamans, en ce qui regarde leurs nombreuses exhortations au sujet des chaussures trop étroites.

XII

LETTRE A UN CRITIQUE.

XII

LETTRE A UN CRITIQUE (1).

L'auteur des *Débardeurs, Lorettes et cætera et cætera*, prie M. Dujarier d'avoir l'extrême bonté de lui permettre un mot de réponse à l'entre-filet

(1) Dans un numéro du journal *la Presse*, un rédacteur à vue courte avait accusé Gavarni d'immoralité. Ce gros mot lui fit peur ; lui, d'ordinaire si calme et qui prenait de si haut les duretés de la critique, voulut riposter et rédigea cette « *Lettre à un critique* ». La lettre a été retrouvée dans ses papiers avec la note écrite de sa main « *non envoyée* ». Il y avait de la spontanéité dans Gavarni et il rebondissait contre l'injure, mais le philosophe savait que « rien c'est bien », et cette fois comme tant d'autres il s'abstint.

de *la Presse* de dimanche, ou, en cas de refus du susnommé, requiert, de par le roi, la loi et justice, ledit sieur d'insérer, à bref délai, dans cette feuille, la réplique susdite dont la teneur suit :

Monsieur le rédacteur,

Il y a tant de choses sous-entendues dans tout qu'il suffit de la moindre inintelligence pour tout remettre en question. C'est ce qui fait de la niaiserie affectée un des moyens les plus faciles de la discussion, et de la compréhension la probité des discuteurs. Et voilà comment on se fait exprès tout petit là, pour se redresser fièrement ici ; allures de combat qui sont aux graves débats, dans les luttes de la pensée, ce que, dans celles du corps, par exemple, la *savate* est au tournoi.

Auriez-vous imaginé, Monsieur, en imprimant, à certaine colonne de votre numéro du 12, les mots *deusse* et *mossieu*, qu'on pût vous faire une querelle de cela ? Avez-vous hésité un moment à dire *zut* et *cornichissime*, bien que cette onomatopée soit inusitée en bonne compagnie et cet adjectif étrange ? et ces mœurs, ces rapports, ces trafics plus ignobles encore que ce langage n'est malséant, avez-vous craint de les indiquer? Non, n'est-ce pas? cependant supposons qu'un de vos abonnés, naïf

ou non, mais de fâcheuse humeur, n'ait, par un motif quelconque, lu ou voulu lire de ce numéro que cette colonne et qu'il vous fît part, à ce propos, de son ébahissement; voyons, Monsieur, que répondriez-vous? que n'auriez-vous pas expliqué? tout ce que sait tout le monde : ce qu'est une citation, ce que sont des guillemets ; comment par l'apostrophe on fait sciemment une élision. Il vous faudrait apprendre à votre critique et ce qu'est la ponctuation en grammaire et ce qu'en rhétorique est l'ironie, quelle différence il y a entre une locution et la critique d'une locution, ce que c'est que la critique, ce que c'est que la satire et en quoi consiste sa moralité, tout cela et plus encore pour arriver à établir enfin que vous n'avez dit ces paroles que pour montrer qu'il est mauvais de les dire, — c'est-à-dire précisément ce que l'auteur des images en question aurait à répondre à ces gros reproches que par occasion, Monsieur, vous lui adressez là.

Il est vrai de dire que, tout compte fait, l'auteur imprudent resterait seul accusé *d'obscénité,* car il est peu probable que vous eussiez tenu ce reproche-là de votre abonné, quelque fâcheux qu'il fût. Avant la citation la cause était douteuse, mais vous avez pris le soin de décider vous-même : elle ne l'est plus heureusement, depuis que ces malencontreuses

paroles ont eu l'honneur d'être répétées par vous, Monsieur. Reste le procès des images ; or, ici vous ne citez plus, vous n'indiquez même pas. Vous dites : c'est obscène, voilà tout ; mais, permettez, Monsieur, est-ce bien cela que vous avez voulu dire ? il y a peut-être ici quelque erreur. Vous avez pu écrire *obscène* pour un autre mot ; peut-être *trop noir*, ou trop *gris* ou *barbouillé*. Ou bien encore votre imprimeur aura glissé là par mégarde une phrase de critique sur les bas-reliefs d'Herculanum, ou sur la licence des arts d'ornementation dans l'Etrurie ancienne. Car le moyen de croire que vous aurez choisi, comme exemples d'obscénité parmi un millier environ de caricatures de mœurs, positivement les neuf dessins dont vous parlez ! En cherchant bien on y trouve que ce qui pourrait à la rigueur rappeler l'idée d'une obscénité (encore serait-ce bien indirectement !) est un pot à eau, en ce que ce pot n'étant représenté que d'un côté, il n'est pas absolument prouvé que rien d'obscène ne pourrait y être peint de l'autre côté. Mais où en serions-nous, bon Dieu ! si l'on devait garantir ainsi le moindre pot des soupçons d'une imagination aussi..... étrusque !

Et tout cela, Monsieur le rédacteur, parce que l'auteur de ces croquades porterait des gants jaunes et que par conséquent il les aurait faites avec de la

boue en attendant l'application du sang aux procédés lithographiques, c'est-à-dire parce qu'il serait républicain! Eh bien! c'est encore là une erreur : cet homme n'est pas républicain, il ne connaît pas les hommes du *National*, il connaît à peine de vue quelques hommes du *Charivari* et ne partage aucunement l'opinion de ces journaux, tandis qu'au contraire il est plein de sympathie pour la vôtre, Monsieur, celle que vous montrez là à l'endroit de l'hypocrisie s'entend !

Si ce recueil que vous blâmez si fort était digne d'être plus attentivement feuilleté par vous, Monsieur, vous y verriez à tous les coins ce sentiment dont vous vous montrez si pénétré : une sainte horreur de l'hypocrisie, partout, et notamment dans ces mots qu'un vieillard qui n'a rien d'obscène, je vous assure, adresse à un enfant :

« Tu mens, enfant, par gourmandise; jeune homme, tu mentiras par amour, homme par orgueil, vieillard par hypocrisie.... race menteuse et sotte !... comme si l'on ne pourrait avoir sans tromper autrui, ni pommes, ni femmes, ni gloire en ce monde, ni paix dans l'autre! »

Veuillez, Monsieur le rédacteur, agréer mes très-humbles salutations.

<div style="text-align:right">GAVARNI.</div>

XIII

LE DIABLE.

Le Diable plane dans l'atmosphère de la vie réelle.
Tout ce qui est au delà de la vie positive, appartient au Diable.

XIII

LE DIABLE.

Le Diable est un je ne sais quoi, qui vous prend et vous chatouille, pour vous mener, prenez-y garde ! jusque tout au bout d'une bêtise.

Le Diable, c'est une pente douce; c'est un feu follet, une erreur. Quelquefois c'est un malheur, même un crime ; c'est presque toujours une déception. Ce n'est rien souvent. C'est une infinité de choses, le Diable; chacune pour chacun.

Pour un enfant, c'est une partie de billes ou une assiette de prunes, un chien qui se noie.

C'est le jeu de boule, pour un invalide ; le journal pour un commis de boutique ; pour une jeune fille, c'est un mari ; pour une vieille bonne femme, le Diable, c'est Dieu, ou le numéro qu'elle a rêvé.

Pour le joueur, c'est de l'or pour jouer encore. C'est un peu de lauriers pour le poëte ; un plumet pour le soldat, une Amérique pour le voyageur, une planète pour le savant. Pour un amoureux, c'est une amoureuse. L'amour c'est le Diable ! La guerre et la gloire aussi, mais surtout l'amour.

On a beau, en cela, prêcher l'homme ; il accuse la femme. La femme accuse le serpent. Satan dit que la pomme ne nous a été pardonnée qu'à la condition d'en manger toujours. Que faire ? l'immortalité perdue, il ne reste à l'humanité que le péché pour vivre ! Dieu a donné l'homme au Diable ! le serpent n'était pas sot.

Aussi l'homme, à peine chassé du Mont Liban, est-il venu planter sur la terre un pommier pour lui, au beau milieu du mariage, paradis de sa façon. Autre arbre défendu, autre serpent. Les maris ont beau parodier la colère du ciel : le Diable est partout.

Partout : on le trouve aux champs ; on le trouve à la ville, à tous les instants il est sur vos pas. Quand ce n'est pas une vision, c'est un bruit ; les femmes entendent ses ergots sonner comme des éperons sur

le chemin de leur vertu, comme nous entendons, nous, le froufrou satanique d'un robe de soie ou quelques chansons d'enfer chantées d'une voix d'ange. Quelquefois le Diable c'est un parfum (auquel se mêle une odeur de soufre pourtant).

Quand le diable veut, il lui suffit qu'un genou touche le nôtre pour nous faire battre notre cœur si vite, pour nous rendre un moment si troublé, de bonheur, que d'y penser seulement, on entrevoit le ciel, et pourtant rien n'est si simple qu'un pareil contact : chacun a pour s'en convaincre son autre genou.

Le diable fait la boue de Paris pour nous attendre au carrefour. Qui de nous n'a pas été pris de ces vertiges?

On dirait qu'il a été donné aux quelques élégantes femmes de cette prestigieuse cité de Paris, de traverser la boue de ses rues, comme les Hébreux traversaient la mer Rouge, à pied sec : tant elles y aventurent bravement leur petits pas. Il suffirait d'une tache de ce limon pour déshonorer leur toilette, et elles sont si religieuses de leur élégance, elles ont de cette boue noire une si sainte horreur que leur immaculé bas blanc souffrira le martyre d'un regard plutôt cent fois que la moindre tache.

Quelquefois les pieds dans la boue, le Diable crie du plaisir au coin des rues, comme au printemps les

petits enfants crient des hannetons, et il vous montre, enfants, tout le Paradis de Mahomet dans un bas blanc bien tiré. Et vous le suivez, vous allez, vous allez, émerveillé, étonné, bourdonnant de désirs; hanneton vous-même, attaché sans le savoir à ce brodequin qui trotte : et le diable vous chante « vole, vole, vole ! » — Hanneton étourdi, votre bonheur va se heurter au battant d'une porte cochère, et la chimère de bronze qui tient le marteau dans ses dents éclate de rire. Tout confus, vous reprenez alors votre dignité d'homme qu'appelait quelque rendez-vous. — Au Palais, à la Bourse, à l'Académie, mais il est trop tard.

C'est un rien qui a commencé par un désir et finit par un regret.

Dans les choses de la vie, cette chose plus amère que toutes qui s'appelle *trop tard*, c'est le Diable.

XIV

L'AMOUR A PARIS.

XIV

L'AMOUR A PARIS.

Te rappelles-tu ce soir où nous l'avons vue ; ce soir que nonchalants et fatigués nous revenions par la foule toute joyeuse des fêtes parisiennes et que nous allions prendre pour sortir du jardin royal, une porte — la première venue. — Nous l'avons trouvée sur le seuil — elle passait, comme nous. Par hasard je l'ai regardée, par hasard elle m'a regardé. Ce fut un de ces rapides dialogues des yeux, intraduisibles par la parole, dans lesquels on se dit tout d'une fois et *bonjour* et *qui es-tu* ? regards

qui se font on ne sait quelles questions auxquelles ils se répondent : *peut-être*. — Je sais tout ce qu'il y a de mensonges dans ce qu'ils promettent, mais qu'avions-nous de mieux à faire que de croire à ces mensonges? Moi je t'ai dit : *voici une femme!* et tu as souri comme toutes les fois que je t'ai dit : *une femme*. « Elle n'est pas jolie » — m'as-tu dit; mais que je la trouvais élégante dans sa démarche et dans sa toilette! — Je te montrais les plumes bleues de son frais chapeau, les broderies de son canesou, les je ne sais quoi de sa robe et de ses manches et de ses rubans. — C'était une femme bien mise! Te rappelles-tu surtout un bouton de nacre qui fermait l'ouverture laissée dans les plis de la robe? petit rien qui m'a brillé aux yeux et dont j'ai fait de si grands éloges. — Tu m'aurais fait bien plaisir de la trouver un peu jolie. — Tu ne m'as rien dit. Cependant nous l'avons suivie.

Mais si tu n'as pas parlé d'elle, tu m'as dit en montrant le cavalier : *que cet homme est laid!* — Il est vrai qu'il avait un étrange chapeau et un air profondément mari.

Un peu loin, elle s'est retournée et nous a vus, à sa porte elle nous a vus et s'est retournée.

Moi j'ai fixé toutes les fenêtres de la vaste maison où nous étions arrêtés, attendant qu'une nouvelle lumière m'indiquât son logis. — Une lumière a

brillé bien haut, puis une fenêtre s'est ouverte et j'ai reconnu le chapeau à plumes, elle a paru chercher sur la place ; je t'ai dit au revoir et tu m'as laissé.

Il y a, tu le sais, une vaste place devant cette maison et un monument qui était tout brillant de lampions ce soir-là. — Il y avait devant ces lampions une sentinelle et moi — deux sentinelles.

On a relevé mon camarade ; — je l'ai été à minuit moi, quand elle a eu fermé sa fenêtre ; mais elle y était restée longtemps, enveloppée d'un manteau, assise sur le balcon, je voyais un peu de son jupon blanc et le bout de son pied, — puis elle tournait vers moi sa tête appuyée dans sa main et moi je changeais de place pour lui faire remuer la tête.

(Comme j'écrivais ceci on a gratté tout bas à ma porte. J'ai soufflé ma bougie — c'était elle — mais n'anticipons pas. — Il y a deux heures de cela.)

Un jeudi.

Il y a bien des jours de cela — du train dont va mon récit il n'attrapera jamais les événements. Les romans se font plus vite qu'on ne peut les écrire. Sur cette mer *de tendre* on file bien du nœuds à l'heure. Les vents y sont si rapides dans leur inconstance qu'il est difficile de tenir à la fois le gouvernail et le *livre de lock* quand on veut se faire un livre de lock. — Paresseux capitaine, j'ai négligé le

mien dans le beau temps et ce soir pour mettre à jour mon journal des brises il me faut écrire pendant l'orage.

Ce soir des lampions, après ma faction je t'ai retrouvé chez Tortoni. Eh bien ? m'as-tu dit. — Eh bien ! je n'en avais pas fini de cette aventure et je t'ai parlé de lendemain, ce qui t'a fait rire encore.

Le lendemain c'était fête encore, et plein de confiance dans le hasard, une épître en poche je me dirigeai vers la maison de la place. J'avais écrit longuement ce qu'on écrit quand on ne sait rien de ce qu'il faudrait dire, pour obtenir ce qu'on veut toujours, quel qu'on soit. Entre le trop ou le trop peu on ne sais lequel témoigner dans une épître aussi aventureuse. Il y a mille préjugés probables à craindre — aussi faut-il être pressant le plus vaguement possible, et savoir mettre une page à dire : « *Jeannette, mets ta main dans la mienne,* » et à ne dire que cela.

J'ai foi dans le hasard. — Le hasard m'a d'abord offert mon inconnue auprès de sa maison ; et par un de ces coups de vent qui font au coin des rues le bonheur des aventuriers. Elle m'est apparue luttant contre ce cher coup de vent qui me la dessinait tout enveloppée dans les mousselines de sa robe et tout en baissant la tête pour protéger les boucles de ses cheveux sous sa capote de percale,

elle m'a jeté un bonjour du regard. Puis le sentiment de sa nudité lui a fait faire une de ces mines pudiques et résignées qu'une femme prend au plus profond de ses hypocrisies quand elle rencontre en même temps un amoureux et un coup de vent.

Un peu plus tard elle est ressortie — précédée cette fois de l'homme au grand chapeau — ils avaient chacun un enfant dans la main. — Elle a deux enfants.

Rien de plus heureux qu'un pareil soir en perspective. Rien n'est intéressant comme de chercher parmi tous les accidents d'une fête, dans les mille replis d'une foule, une occasion de presser doucement un bras, de glisser un mot tout bas, un billet dans la main. — Le soir, dans la lumière, et dans l'ombre, pressant ou pressé, coudoyé parmi les danses, les jeux, les cris, étranger à ces plaisirs de tous — poursuivant une idée fixe, ne voyant qu'une chose — une femme, qui veut bien qu'on s'attache à elle, qui vous permet tous ces pas sur ses pas, tous ces soins autour d'elle et qui vous cherche, inquiète, si elle vous a perdu un moment, vous qui dans cette foule ne devez jamais la perdre. Et ce plaisir est doublé d'une crainte qui l'augmente peut-être — la crainte d'être vu. Il faut tout à la fois poursuivre et se cacher. On ressent là cette indicible volupté de l'aventure que le chasseur

éprouve quand il se glisse dans les taillis et que dans la foule le filou doit éprouver aussi. Il y a bien du rapport entre le chasseur et le filou ; entre le filou et l'amant surtout. Tous deux désirent, tous deux craignent et presque de la même façon. Tous deux convoitent en se glissant, l'un une femme, l'autre autre chose, — chacun son bijou — chacun poursuit son crime ; et quelquefois ces crimes se ressemblent. Ces deux criminels se ressemblent toujours et c'est effrayant de penser que souvent on pourrait les confondre. L'amant voudrait bien quelquefois passer pour un filou et le filou voudrait toujours qu'on pût le prendre pour un amant. — je pense que j'aurais pu voler vingt fois la montre de l'homme au grand chapeau, à pirouetter ainsi autour de lui. Et que sans qu'il le sache, cet homme, j'ai été toute cette soirée à trois pas de lui — lui tournait autour de ces lampions, moi satellite inconnu, je tournais autour de lui — et cela sans qu'il ait remarqué ce même visage tantôt de face, tantôt de profil, quelquefois éclairé, quelquefois dans l'ombre. — Cet homme était ma terre — il n'a pas vu la lune ! Il n'a pas seulement écouté ce bruit de papier froissé que vingt fois auprès de lui — auprès d'elle il aurait pu entendre, car toute cette soirée j'ai brandi mon épître, persuadé qu'elle, elle n'attendait qu'un moment favorable pour la prendre.

Point du tout, elle n'en voulait pas ; quand j'ai mis la lettre dans sa main ouverte, elle n'a pas voulu la fermer. J'ai été toute la soirée pour le croire. Non, elle ne voulait point. — Pas plus au concert qu'à la danse, pas plus à la loterie des assiettes qu'à la loterie des macarons, pas plus autour de l'obélisque de bois qu'autour de la colonne de cuivre, et c'était le dernier des trois jours de fête. — Mémorable soirée, je l'ai donnée au diable. — A minuit j'étais harassé et fatigué, couvert de poussière, mort de soif ; et j'avais fait le filou pour rien. — J'étais là encore quand cet homme est rentré chez lui, et il avait encore sa femme.

Etait-elle timide — était-elle coquette ? J'étais dupe peut-être — et puis maintenant plus de fête, plus de foule — de longues heures à perdre — plus rien de certain et peut-être elle était tout simplement coquette. — Allons, c'était folie d'y songer davantage. — C'était un jour perdu à rêver, dans ma vie — il fallait l'oublier.

Pourtant le lendemain j'ai doublé la tendre épître d'une kyrielle de reproches, sans plus savoir comment je ferais parvenir cette tendresse et cette colère.

Ami, je te l'ai dit, à regarder en long et en large cette maison de la place, j'ai fait une découverte. Il

pendait une ficelle à la porte et cette phrase à la ficelle : *appartement de garçon à louer*.

Bien longtemps après. — Un lundi. L'histoire est finie et ceci pourtant n'est pas la fin du roman. Non — ceci est un adieu à ce logis de garçon que je quitterai tout à l'heure pour toujours, à cette chambrette où j'ai savouré goutte à goutte cet ineffable bonheur des désirs. J'ai été heureux ici. Il y a des mois. Aujourd'hui c'est chez moi encore, demain ce sera chez un autre — et j'y reviens pour faire place à cet autre. En rouvrant ce secrétaire le cœur me battait — mais c'était de souvenir. J'y ai retrouvé un madras, un peloton de fil rouge, un bouquet fané. — Et ce journal inachevé que j'emporte aussi.

XV

RÉFLEXIONS SUR L'ANGLETERRE.

XV

RÉFLEXIONS SUR L'ANGLETERRE.

A Louis Leroy.

3 septembre 1850.

Remontons la Tamise. La campagne est verte et charmante, mais vous ne retrouverez rien ici de la désinvolture pittoresque de nos scènes champêtres. Cette beauté vous ennuiera.

Sur toute chose ici une main soigneuse aura passé. Voyez les abords de la plus chétive maisonnette de

ces champs, à l'ombre d'un cytise. Le cytise est ébranché, le gazon est tondu, le sable est neuf, le seuil de pierre lavé. La porte a été repeinte ce printemps, et le bouton de cuivre a été fourbi ce matin. Voyez le gland de coton du store (votre jabot n'est pas plus blanc), et cette vitre dont la limpidité chatoie sous les rinceaux de l'espalier. Et c'est le toit d'un paysan. Partout ici le vivre est pris au sérieux. Nulle poésie, mais la réalité de ce qu'ailleurs on rêve. Si dans ce pays où le luxe est plus vrai qu'ailleurs, la pauvreté est aussi plus rude, elle ne s'oublie pas dans des vanités. La nation anglaise est la ménagère vigilante qu'on ne verra point abandonner les soins du logis pour parachever quelque mauvais roman.

Savez-vous bien que c'est peut-être à la sagesse de ce peuple que l'Europe doit d'être encore l'Europe aujourd'hui? Et pourtant, là où sur le continent on cherchait des prétextes pour de feintes colères, on aurait ici trouvé des raisons! Vous parliez d'inégalités de fortune : nulle part le superflu ne coudoie plus lestement la misère ; de priviléges! jamais privilége accroupi sur un peuple n'a scandalisé le monde par une rapacité plus avide que ne le fait l'épiscopat qui fouille au flanc de cette robuste Angleterre.

Mais on n'a pas encore essayé de démontrer à ce

peuple que ses intérêts étaient ceux de la populace qu'il méprise souverainement. Toute grande et demesurée que soit la distance entre le lord et l'artisan, celui-ci est plus éloigné encore du vagabondage débraillé. Ici la noblesse de l'honnêteté ne déroge pas ; et ce que la populace craint avant tout, c'est le peuple. Les remue-ménage du continent auront bien alléché la convoitise dans les bas-fonds de ces populeuses cités sans garnison, et où rampent les bohêmes les plus visqueuses qui se puissent voir ; mais que sous forme de civisme, un filou de Londres touche un pavé, le porteur de charbon va se faire constable.

Ce n'est pas qu'ils croient les institutions de leur pays des meilleures. Non, les Anglais ne vous diront pas que chez eux tout est hétérogène, décousu, à refaire, mais ils le penseront ; néanmoins, tout imparfaite qu'elle soit, cette société-là s'estime être quelque chose et elle ne se donnera pas volontiers pour rien au premier apôtre venu. Non, l'on met ici à l'accomplissement des réformes l'activité réfléchie qu'il est bon d'appliquer à toute sérieuse affaire.

Ce que le peuple veut, il le veut aujourd'hui comme hier, et le voudra demain. Il lui faut ce qu'il a mûrement décidé et il le lui faudra contre et malgré lords, évêques et bourgeoisie. S'agit-il

d'une manifestation reconnue nécessaire! des artisans de toutes les villes manufacturières prendront sans hésiter la route de Londres pour se trouver au rendez-vous. Que les compagnies de railways osent refuser à ces masses ébranlées les places du pauvre dans les wagons, eh bien! c'est le droit d'autrui et que doit respecter quiconque veut faire valoir son propre droit, ces bandes de nécessiteux feront à pied le voyage. Et à la tête d'un pont de Londres quelques constables arrêteront ces milliers d'hommes, en vertu de n'importe quelle ordonnance surannée; le bâton d'un constable est le symbole de la loi, soit; mais la formidable et pacifique émeute reviendra. Et que la reine Victoria traverse son parc de Saint-James dans son carrosse empanaché pour aller convoquer les parlements, contre lesquels les bourgeois vont obstinément lutter, les bourgeois accueilleront leur reine avec des hourras affectueux parce que pour tout Anglais cette personne est la personnification de la société anglaise.

C'est tout cela que veut dire ce mot *home*, qui se traduit mal en notre langue : ce que le pays est pour le citoyen ; et vous lisez sur chaque porte combien chacun aime sa maison. C'est le mot de tous ces riens que vous trouvez puérils, bien qu'ils soient la poésie de l'économie politique. Le comfort n'est-il pas l'idéal des théories nouvelles?

Tenez, voici de larges pelouses, des bancs cérémonieux, une rampe de fer et des avenues comme celles d'un palais ; c'est la place d'un village. L'enseigne dorée à neuf de l'auberge est carrément plantée sur un mât solide, au bord de la route, et ne bat pas à tout vent en criant sur de vieux gonds rouillés ; mais prenons ce chemin ombreux et nettement bordé. Il va nous mener vers la colline, à la grille d'un parc assez beau, quoique triste, comme presque tous ceux que l'on rencontre à chaque pas dans les comtés. On aime mieux les cottages coquettement enfouis sous le lierre à l'entour des bourgs. Une habitation a été placée au milieu de ce parc, sur le sommet d'un monticule. C'est une grande maison carrée, blanchie et ornée d'un péristyle grec élevé sur de hautes marches.

Hier, à sept heures du matin, tout semblait encore endormi dans cette solitude, seulement un homme vêtu de noir attendait au seuil de la maison.

Vers huit heures, plusieurs personnes se sont montrées sous les arbres, du côté du village, bientôt suivies de plusieurs autres. Peu à peu l'allée cailloutée qui monte à l'habitation s'est animée ; et quand le premier convoi du chemin de fer a eu stationné dans le voisinage, l'antichambre s'est trouvée pleine.

Ces visiteurs, presque tous Français, arrivés la

plupart de Londres et quelques-uns de Paris, venaient assister aux funérailles d'un vieillard, le chef d'une famille française établie depuis deux ans dans cette résidence.

Puis la compagnie en deuil a été introduite dans une vaste salle à manger. On avait redressé contre la muraille la table et ses rallonges et rangé toutes les chaises en face d'une petite porte située dans un coin. Chacun placé dans un respectueux silence, la petite porte s'est lentement ouverte, et tout le monde s'est agenouillé.

L'appartement voisin était hermétiquement drapé de tentures noires. On apercevait à peine, de la salle à manger, la lumière des cierges sur le fond obscur, un autel et un prêtre, et, tout contre la porte, les cous blancs et les têtes blondes des jeunes garçons de la famille attristée. Le recueillement de ce monde pressé au coin de cette salle vide, devant cette porte ouverte, aurait été inexplicable pour qui n'eût pas entendu la clochette de l'enfant de chœur ou les notes d'un *Miserere* chanté à demi-voix.

La messe dite, les assistants ont pu pénétrer un à un dans la chambre funèbre pour jeter l'eau bénite, selon l'usage. D'un côté du cercueil, autour duquel on allait passer, se tenaient les fils, debout, pour rendre le salut que pour la dernière fois on adressait à leur vieux père. De l'autre côté, prosternées encore,

perdues sous des crêpes noirs dans l'obscurité, abîmées dans leur chagrin, les femmes étaient groupées auprès de la veuve : une sainte mère de famille ! On dit que tous ces jours-ci elle venait là, prier seule pour ce mort aimé ; que seule dans la maison elle ne pleurait pas, qu'elle ne comprenait pas qu'on dût la consoler, puisqu'il lui avait été donné de ne pas mourir la première et de pouvoir *lui* fermer les yeux !... Le char attendait à la grille du parc. Le cercueil a dû être porté à bras jusque-là suivi des fils, trois beaux jeunes hommes, et de l'aîné des petits-fils, un enfant mince et pâle, à l'air naïvement bon.

C'est une chose pénible à voir que l'accomplissement de ce devoir par des enfants : des âmes navrées, des pas chancelants, comme avinés et que la lenteur obligée de la marche embarrasse encore. Et il faut se roidir cependant sous le regard d'autrui et ne montrer qu'une douleur bravement contenue. La pudeur des larmes chez un homme, cette grimace que fait un visage qui se défend de pleurer est d'une beauté morale inimitable et qu'on ne saurait regarder sans attendrissement. Mais si tous ont pu savourer les pures, les ineffables joies de l'amour filial, beaucoup n'ont pas eu à les regretter et il faut ne les avoir plus pour savoir ce qu'elles valaient. Il faut n'être plus, ne devoir plus jamais être l'objet de cette sollicitude de tous les instants, que parfois pourtant, insensés ! nous trou-

vions pesante, pour connaître ce qu'elle avait de doux... Inexorable savoir et qu'il faut tout d'un coup acquérir ! Il faut avoir pleuré des cheveux blancs pour comprendre cela. Le moment où, homme, on se sépare à jamais de son père est un moment dont l'imagination la plus aimante ne saurait deviner la dureté. Au moins si ces regrets font le tourment de qui les éprouve, ils honorent qui les a causés. Et peu de destinées choisies devaient avoir une aussi belle fin. Mourir presque octogénaire, s'éteindre doucement après une existence remplie, dans les bras de l'amie de sa jeunesse et la compagne de toute sa vie, entouré de ses enfants et de leurs jeunes familles en pleurs, c'est dignement mourir. Et ce cortége d'une centaine d'hommes gravement pensifs, beaucoup d'entre eux éprouvant aussi de sincères et d'intimes regrets et bien peu n'ayant pas pour être là une raison de reconnaissance, c'était beaucoup. C'était assez. Ce vieillard avait vu des jours de plus haute fortune : les sentiers de ce parc eussent été trop étroits sans doute, pour la foule des flatteurs qu'il aura eus et des ingrats qu'il aura faits.

Un poëte a dit :

« Le bruit qu'on fait sur un tombeau
» Ne va pas réjouir les ombres.

Non, si la mort pouvait être vaniteuse, c'est la simple et vraie piété de telles funérailles qui réveillerait l'envie sous les mausolées orgueilleux.

C'est à quatre ou cinq milles de là que le corps devait être déposé sous une chapelle catholique érigée dans un jardin privé, chez une Anglaise. Le corbillard, à peu de chose près semblable à celui de Paris, mais attelé de chevaux vigoureux, à parcouru au trot cette distance. Il était devancé par une cavalcade de gens portant au poing quelque plumet noir et suivi des voitures de deuil aux portières desquelles des sortes de coureurs étaient armés de longues verges ; tous ces gens en frac et coiffés de chapeaux ronds à très-hautes formes garnis de crêpes flottants. Ces convois de la bourgeoisie aisée sont communs à Londres, mais pour les campagnards des villages que celui-ci devait traverser c'était un spectacle plus rare ; et puis cette famille était considérée dans tous les environs : on attendait donc çà et là sur la route au passage pour voir et saluer. Plus on avançait, plus les groupes devenaient nombreux. Un peu avant midi, on a mis pied à terre, au milieu d'une lande, par un beau soleil. On laisse alors retomber sur les porteurs l'ample drap mortuaire en velours noir qui les couvre entièrement et sous lesquels ils disparaissent. Cette façon de porter un mort est dramatique et singulière. Les prêtres catholiques en surplis, et la

grande croix précédant le corps, on est arrivé à l'entrée d'un bourg. A la porte de ce jardin où des constables n'avaient laissé pénétrer que les personnes du convoi, ces mêmes personnes se sont retrouvées là seules entre elles comme elles avaient été dans le parc au départ.

C'est un tout petit jardin dans lequel les allées exiguës font autant de détours que possible. La chapelle était à peine assez grande pour contenir le cercueil, la famille et le clergé, et, après la cérémonie funèbre à laquelle faute d'espace on a dû, là comme on avait fait le matin, assister sur un seuil, il a fallu revenir et, de massif en massif, atteindre l'entrée du caveau placée extérieurement.

C'était le terme du voyage. C'est ici que les fils devaient laisser leur père, et qu'il leur a été permis de baiser encore une fois le velours enveloppant le cher dépôt confié à l'hospitalité et à la garde d'une étrangère.

Quelques marches à descendre, une pierre à sceller... et l'on a quitté pour toujours! Un regard encore... et c'est le dernier. *Dernier!* C'est le mélancolique adjectif, le mot implacable qui répond à tout, ces tristes jours-là; dernier soleil, dernier voyage, derniers soins autour de nous.

Aux approches du jardin, le modeste cortége s'était trouvé resserré entre deux haies de campagnards à

cheval, chapeau bas; et un peu de confusion causée par la curiosité avait éveillé le babil de quelques femmes; mais un « chut! » sévère imposé de tous côtés, et par les cavaliers anglais et par des personnes stationnées dans des voitures, a bientôt eu ramené le religieux silence qui n'avait pas été troublé jusque-là: c'était la dernière clameur d'une foule réprimée par un dernier témoignage de respect. Cette existence finie avait elle-même été une des dernières grandes choses du passé que ce temps d'événements extraordinaires devait voir finir.

Et le dernier arbre, c'était dans ce jardin un pommier tout en fruit dont la branche pendait sur le chemin.

Et quelqu'un a dû plier la branche de ce pommier pour que l'humble et riant feuillage laissât passer un cercueil royal, celui d'un Bourbon, le dernier des rois de France!

POÉSIES.

SAINTE PÉLAGIE.

AU DUC ***

Une voix appelait dans la sombre demeure,
Et, du seuil où l'on doit laisser sa liberté,
Aux dogues d'un préau demandait, tout à l'heure,
Le prisonnier qu'hier on leur avait jeté.
Quoi ! si plein de jeunesse et si joyeux naguère,
Ce nouveau malheureux, pauvre ami ! c'était toi !
L'ami qu'on a daigné prêter à ta misère,
 L'autre prisonnier, c'était moi ;

Car il a bien fallu qu'ici l'on me réponde :
Il est là ! J'accourais, tu m'as tendu la main ;
Et nous avons, enfants ! parlé de notre monde,
Comme si tu devais y revenir demain ;
Puis, comptant les arceaux du commun sarcophage
Où, pour battre à l'étroit, le cœur s'est amoindri
Et, mesurant l'espace et l'air qu'on s'y partage,
 Tous deux, pourtant, nous avons ri !

Oui, nous avons pesé le fer de la torture.
Mais au grand jour, sans toi, revenu tristement,
Que j'ai trouvé la pierre impitoyable et dure
Pour les hôtes scellés à ce froid monument !
Hélas ! pour ces tourments, qu'un espoir y prolonge,
On n'a plus le repos que dans le désespoir...
Oh ! par le soupirail où le regard y plonge,
 Que ce tombeau m'a paru noir !

Aux jours qu'on a brisés ce présent qu'on enlève,
Comme une longue nuit ne laisse qu'un sommeil ;
Entre hier et demain aujourd'hui n'est qu'un rêve :
Pour reprendre ses jours on attend un réveil.
Les heures, que ce vide affreux vous a ravies,
Y comptent sans vibrer vos éternels loisirs ;
C'est une mort qu'il faut suspendre entre deux vies
 A des regrets, à des désirs.

Tu pleures, n'est-ce pas? quand le soir te ramène,
Au coucher du soleil, le frisson des rameaux,
Un peu de la chanson de quelque voix lointaine,
Un pauvre souvenir glissé par les barreaux.
N'est-ce pas qu'on retrouve un indicible charme
A puiser des regrets dans un cœur oppressé?
Et qu'on aime à jeter, à travers une larme,
 Un long regard vers le passé?

L'avenir est si loin ! et tout ce qu'on envie
Se retrouve au delà d'un si vague horizon,
Lorsqu'il faut traverser ce désert dans la vie,
Qu'on y craint, devant soi, d'égarer sa raison.
Mais pour charmer l'ennui d'une si longue attente
Des chants seront permis à ta captivité ;
Elève tes accents : quand un prisonnier chante
 On écoute dans la cité.

Au moins un Dieu sourit encore à la jeunesse
Et lui rend, en ce lieu, de ces jours qu'on lui prend.
(Qui n'aurait pas pitié des beaux ans qu'elle y laisse?)
Ce matin, sous un voile à demi transparent,
Pour offrir au malheur quelqu'ineffable échange,
Un envoyé du ciel frappait à votre enfer :

Il se fermait pour moi ; mais j'ai vu sur un ange
　　Retomber la porte de fer.

Et dans ce Paradis que tu quittes à peine
N'auras-tu pas, aussi, dû laisser un amour
Qui te pleure tout bas et qui veut dans ta chaîne
Un moment avec toi s'enlacer à son tour ?
Une femme ! oh ! c'est là, c'est quand son front se penche
A votre front brûlant, c'est quand sur vos genoux,
Elle a dans vos deux mains sa main petite et blanche,
　　Là, qu'un baiser doit être doux !

Comme elle doit aimer, être bonne, être belle,
Avoir des mots charmants à répondre aux soupirs,
La femme qu'au captif amène un tendre zèle,
Un caressant orgueil d'être tous ses plaisirs !
Il n'échappera plus à sa voix amoureuse...
Elle sait qu'attentif au cher bruit de ses pas
Il écoute, il attend, quand elle apporte, heureuse !
　　Du bonheur pour lui plein ses bras.

On n'a plus froid au cœur contre un sein qui palpite.
Eh ! qu'importe la main qui ferme des verroux
Sur un tendre mystère ? Amour tarit si vite
Les pleurs qu'on laisse boire à ses baisers jaloux !
Où ne vient pas l'amour dès qu'un soupir l'appelle ?
Va, tous les jours au seuil on frappera pour toi.
Quelquefois cependant ce ne sera pas elle...
　　Alors, ami, ce sera moi.

　　　　　　　　　　　　Juillet 1833.

LES RÊVES.

—

Avril 1830.

—

<div style="text-align: right;">C'est la plus douce erreur des vanités du monde</div>

Quel autre monde rêvez-vous,
Et que voulait votre âme errante ?
Loin du présent, qui désenchante,
Où sont vos pensers les plus doux ?

Quels chants vous sont harmonieux ?
Qu'attend la foi qui vous est chère,
Et de quel autel solitaire
Voyez-vous le ciel de vos dieux ?

Si, de beaux jours trop inconstants,
Vous avez vu venir l'automne,
Pour les roses d'une couronne,
Regrettez-vous quelque printemps ;

Ou votre âme, dans le lointain,
Voit-elle un ange sur la route?
La magique voix qu'elle écoute
Lui dit-elle : « hier » ou « demain? »

Votre orgueil était-il jaloux
Du faste des rois de la terre,
Sur une pourpre imaginaire,
En secret, vous endormez-vous?

Livrez-vous de vastes États
A des conquêtes idéales?
Rêvez-vous l'éclat des cymbales,
La palme ou la mort des combats?

Flattant de plus humbles désirs,
Peut-être une muse pensive,
De quelqu'image fugitive,
Rajeunit-elle vos loisirs....

Mais, au charme du souvenir,
Tout ce qu'on a se décolore :
Le passé, que ce prisme dore,
Brille aux dépens de l'avenir.

Laissez le poëte chanter
Des plaisirs où son luth convie :
Il prodigue à rêver la vie,
Le temps qu'on a de la goûter.

Dans les plis d'un manteau royal,
L'ennui s'enveloppe et se cache,

Et dans les combats, le sang tache
Les panneaux du char triomphal.

Un moment peut éterniser
Les regrets que laisse une idole,
Dont la scintilnalte auréole
S'évapore, au premier baiser ;

Mais l'amour, ce léger sommeil,
Ce rêve d'un jour vaut la vie...
Et qu'importe à l'âme ravie
Ce qu'en peut coûter le réveil ?

VERS ÉCRITS

SUR L'ALBUM DE M^{LLE} ÉLISA MERCŒUR

Louise.

Notre jeunesse aura des fleurs à chaque aurore,
 Oui, mon âme, à demain !
Mais dans ces fleurs d'hier laissez-moi voir encore
 Où passait le chemin.

O mon âme ! là-bas erre une ombre éphémère,
 Enfant aux blonds cheveux ;
La voici qui revient, qui passe et dit : Mon frère !
 Et me cherche des yeux.

Autour de moi j'entends murmurer : « Qu'elle est belle! »
 Et tout bas une voix
Me parle du passé, comme un chant qui rappelle
 Un bonheur d'autrefois.

Mais ce soir entre nous un voile se soulève....
 Louise, tu souris,
Car tu vois de là-bas ma piété qui rêve
 A ce nom que j'écris.

N'as-tu pas su le mien à l'heure où tout s'oublie ?
Oui, ta mère en pleurant
Me redisait l'adieu que du bord de la vie
M'a jeté son enfant.

Oh ! ne viens pas ainsi, plein de ce triste charme,
Autour de moi frémir !
Pour ce livre léger je dois craindre une larme ;
Laisse-moi, Souvenir !

Doux fantôme ! à le voir si brillant et si frêle,
En son vol arrêté,
On dirait qu'aux feuillets il s'est pris par une aile
Un phalène argenté.

MADRIGAL.

A la tiède vapeur du moka matinal,
A ce soleil d'hiver dont les doux rayons brillent;
Aux follets de mon feu, qui dansent et scintillent
 Comme les aigrettes d'un bal ;

O Madame ! il revient à ma folle pensée
Une belle chimère, incroyable bonheur,
Qui m'éveille et s'enfuit, sans me laisser l'erreur :
 Un rêve de la nuit passée.

— C'était dans une foule, où des airs d'opéras,
Tournoyaient en spirale et mêlaient leurs magies
A l'éclat emprunté d'un temple de bougies;
 Une voix me prêchait tout bas.

Et moi, j'osai penser ce que disait l'apôtre.
Quoiqu'à parler d'amour, ce tendre capucin
Déguisât, en fermant sa barbe de satin,
 Une voix qui semblait la vôtre.

— Mes rideaux protégeaient ce mensonge si doux :
J'ai pu, jusqu'au matin, le garder en mon âme ;
Mais à présent, hélas ! il fait trop jour, Madame,
 Pour croire encor que c'était vous !

 2 février.

CETTE NUIT.

Cette nuit, dans le bois, une calèche errante,
De sa double lanterne éveillant l'écureuil,
A travers les rameaux revenait scintillante
 De Boulogne au bassin d'Auteuil.

La rêveuse aux buissons d'une étroite chaussée
Laissait nonchalamment balayer ses panneaux ;
Dans le sable, sans bruit, doucement balancée,
 Comme une barque sur les eaux.

Et pour charmer encor ce nocturne voyage,
Dont la lune des bois gardera le secret,
Les jeunes baliveaux agitaient leur feuillage
 Où la serpe d'argent brillait.

De projets de bonheur la calèche était pleine ;
Nul ne sait quels regards venaient s'y caresser,
Ni de quelle main blanche on ôtait la mitaine
 Pour cueillir un premier baiser ;

Ni quelles voix ont fait de ces aveux qu'inspire
L'ombrage parfumé des arbres défendus :
Pourtant bien des échos, au moins pour en médire,
 Voudraient les avoir entendus !

Beaux diseurs de secrets, vous perdiez un mystère
Echappé de Paris pour ce cher entretien :
Les paroles allaient tomber dans la fougère
 Et le salon ne saura rien.

Car aux légers panneaux les écussons s'effacent,
A l'heure où, dans le bois, va dormir l'écureuil,
Et vous ne suivez pas les lanternes qui passent,
 La nuit, près le bassin d'Auteuil.

— FIN —

TABLE DES MATIÈRES.

 Etude sur Gavarni 1
- I. Le Beau est la forme du Bon. 57
- II. Des dragées pour un manteau. 63
- III. L'homme seul. 74
- IV. Une préface 83
- V. Omnibus 99
- VI. Le Choléra 107
- VII. La Prière et la Chanson 121
- VIII. Lettre à Old-Nick 129
- IX. Une Comtesse, une Soubrette 145
- X. Les Jarretières de la Mariée 153
- XI. Madame Acker 175
- XII. Lettre à un critique 199
- XIII. Le Diable 207
- XIV. L'amour à Paris 213
- XV. Réflexions sur l'Angleterre 223
- XVI. Poésies 237

Paris — Imprimerie de E. DONNAUD, rue Cassette, 9.

dessin familière
et magique
de Vinci
naît

EN VENTE A LA LIBRAIRIE DENTU

Amédée Achard...	La vie errante..................	1 vol.
Albéric Second...	Les Misères d'un prix de Rome...	1
Assollant..........	L'aventurier.....................	2
Audebrand.........	La Tribune des Journalistes.......	1
Andouard..........	L'homme de quarante ans..........	1
Augu..............	Les Oubliettes du Louvre.........	1
Avenel............	Les Calicots.....................	1
A. Barbier........	Trois Passions...................	1
N. Baudry.........	Le Camp des Bourgeois............	1
Bressant..........	Gabriel Pinson...................	1
Capendu...........	La Vivandière....................	1
Champfleury.......	L'hôtel des Commissaires-Priseurs..	1
J. Claretie.......	Mademoiselle Cachemire............	1
L. Colet..........	Les derniers Marquis..............	1
—	Les Derniers Abbés................	1
E. Daudet.........	Marthe Varades....................	1
Ch. Deslys........	Henriette.........................	1
E. Enault.........	L'Enfant trouvé...................	2
—	L'Amour à vingt ans...............	1
Expilly...........	Le Capitaine Cayol................	1
P. Féval..........	L'Avaleur de sabres...............	2
—	La Rue de Jérusalem...............	2
—	Les Parvenus......................	1
O. Féré...........	Les Amours du comte de Bonneval.	1
Gaboriau..........	L'Affaire Lerouge.................	1
—	Le Crime d'Orcival................	1
—	Le Dossier n° 113.................	1
—	Les Esclaves de Paris.............	2
Gondrecourt.......	Le Pays de la peur................	1
—	La Guerre des Amoureux............	1
Gonzalès..........	Les Amours du Vert-Galant.........	1
—	Une Princesse russe...............	1
—	Le Chasseur d'hommes..............	1
J. Hopfen.........	La Chanteuse ambulante............	1
H. Lucas..........	Madame de Miramion................	1
X. de Montépin....	Le Moulin rouge...................	1
L. Noir...........	Le Roi des chemins................	1
Nicolardot........	Histoire de la Table..............	1
Ponson du Terrail.	Le Grillon du moulin..............	1
—	Le Dernier Mot de Rocambole.......	5
—	Mon Village.......................	3
—	Les Misères de Londres............	4
—	Le Héros de la vie privée.........	2
C. Périer.........	Une Fille du Soleil...............	1
B. Revoil.........	Bourres de fusil..................	1
Marq. de Villemer	Les Femmes qui s'en vont..........	1
Ch. Yriarte.......	Les Célébrités de la Rue..........	1

PARIS. IMPRIMERIE DE E. DONNAUD, RUE CASSETTE, 9

www.ingramcontent.com/pod-product-compliance
Lightning Source LLC
Chambersburg PA
CBHW071634220526
45469CB00002B/605